POP變體字學

★POP精靈・一點就靈★

前言

　　由於近年來POP廣告逐漸抬頭，已經成為各店家，不可或缺的廣告媒體，相對的工商業日益發達，各行各業的競爭也益形激烈，要如何做好"廣告設計"，來提高營業額數，已是必需的手段，而其中以POP廣告——(Ponit of Purchase)店頭賣場廣告與營業額之消長，有著直接密切的關係，諸如超級市場、百貨公司、一般商店，經常運用到POP廣告來做宣傳與促銷告知的媒介。

　　在這講求效率的時代，時間就是金錢，要如何以最短的時間內，隨時可製作出一張吸引人廣告海報，並有屬於店家自己的風格，來傳達商業訊息給顧客，以應廣告市場的需求，POP廣告就是您最佳的選擇。

　　POP廣告所延伸的創意空間是非常廣的，諸如版面構成安排、文字書寫效果、色彩搭配、插圖應用……都須要有充分的認知與把握，並融入各種基礎美工的技巧，還須講求效率，才能算是專業的POP廣告人員，所以POP廣告可謂萬能美工。

　　就眼前台灣的POP環境，應市場的需求、學習、參與的人口正快速增加成長中，其年齡層也逐漸下降，但是缺乏一個專業的學習管道，筆者整合多年的POP授課、出書的經驗和數位專業的POP教師，研發更多的教材、講義、和各種製作技巧的研究及創意空間發揮的延伸，將POP廣告的學習方法整理出一套更加有系統，更能簡易入門的方式來推廣POP教育，將提供給有興趣POP廣告的讀者循序漸進地進入POP的創意世界。

　　如何將POP做最完整的促銷及陳列，就涉及到企劃行銷的概念，須對一個促銷活動(SP)有全盤的認識與了解，還得對賣場或展覽會做適當的規劃陳列，除了活絡現場氣氛亦能和消費者達到良性的互動，更能激發顧客的購買衝動而達成交易行為，提昇公司的營業額。

　　以下世貿泡沫紅茶店的範例，可提供給讀者做為參考，也希望由此讓POP創意表現和運用上更為寬廣。

★世貿泡沫紅茶店開幕促銷活動 (SP) 規劃。

因為此家店位於世貿商業區,在繁忙熱鬧的都市生活中希望能提供給上班族一個喘息的空間,藉此緩和緊張的生活步調,所以用比較感性的字體和高級的配色,來表達主要的訴求。

★主標題★

為「休閒物語」和「OPEN」,主要的訴求是讓生活忙碌的上班族能有一個放鬆心情,卸下緊張的情緒的空間,並告知人們此店將全新開幕,歡迎蒞臨指教。

★副標題★

為「放鬆心情的休息站」、談心、簡餐、放鬆心情。因為其附近大都有中式簡餐供應,所以更加需要強調是一個放鬆心情,

—— 主標題 ——

—— 象徵圖案 ——

亦可談心又有簡餐供應的店,才能吸引更多消費者的注意。

★象徵圖案★

用毛筆來表現具象的圖案,藉以表現放鬆心情,卸下緊張步調,利用酒與酒杯來暗喻心情的解脫與放鬆。

—— 副標題 ——

放鬆心情的休息站
談心.簡餐.放鬆心情

—— 標準色 ——

★標準色★

色調,是採用紅灰的搭配,藉以呈現出高級感以迎合上班族追求品味的感覺。副色調,是採用黃、黑白色來搭配,營造出輕鬆較為活潑的氣氛。

★室內吊牌★

利用統一中求變化，變化中求統一的概念來整合，所以其表現風格大致和室外吊牌相同。

★標價卡★

為營造出賣場活絡的氣氛，標價卡應整組的排在一起，來加強其氣勢，並利用變體字來表現其瀟灑的風格。

---- 室外吊牌 ----

---- 室內吊牌 ----

---- 標價卡 ----

★室外吊牌★

製作的尺寸為長6開，因室外的高度挑高較高，所以室外吊牌可製作較為長型，也可以利用對稱的吊牌，及不同懸掛方式，例：一前一後、並列，來營造不同的感覺。吊牌下面用花邊來提高其精緻度，並沿著邊來裁。

★ 海報 ★

結合前面的基本要素構成，
加上所有的訴求重點來告知
顧客消費訊息。

── 海報 ──

★ 價目表 ★

為屬長期張貼性海報，所採用
的顏色，是和店內主調相搭的古
樸色系。

── 價目表 ──

── 產品介紹 ──

★ 產品介紹 ★

依店家所推薦主力商品，讓顧客加深產品印象，所採用
的顏色，就長期性的考量使用較古樸的顏色。

目錄

序言

　　POP廣告的普及化，也帶動學習風潮，不是單純為繪製一張手繪POP海報，而是提昇了對美學的觀念進而判斷力變敏銳，觀察力細緻化，整個生活都美了起來。對周遭的人、事、物都賦予美的包裝。這是筆者多年從事POP廣告推廣中，無形之中的收穫。從學生、讀者的學習過程中感受到相當多的需求，筆者才能針對此需求去設計、規劃、研究更淺顯易懂得課程，讓更多對POP廣告有興趣的人，有一個更快更暢通的管道。所以字學系列的每一本書都是經過課堂上的反覆調整出來的教材。也是一本扎扎實實的工具書。筆者利用多年的出書教學的經驗，系統且有條理的規劃出字學系列及海報系列，在後續的每一本書上都是可對照使用。主要的使命是促使POP廣告更專業化、精緻化，也提供給非本科的人有一條培養第二專長，進修地學習空間。也希望後續的每一本新書都能帶給大家新的視覺感受及專業化。

　　學習POP 快樂DIY這是筆者所成立的POP推廣中心所打出的形象口號，事實上學習POP廣告是没有年齡、行業、性別的區別，是一個人人皆可學習的廣告技巧，從簡易的手繪海報到平面設計都是息息相關的。所以POP是萬能美工的基礎，學會POP不僅提供了個人的美學涵養，亦能落實DIY的理念，為自己創意全新的生活，開店老板也可省下可觀的廣告預算，挑戰廣告、挑戰自己，為自己尋找事業的第二春，POP廣告就是你的最佳選擇。

　　承蒙楊淑女、張斐萍、邱欽鋒、張馨文、鄭百吟等專業POP老師鼎力相助，使POP廣告堂堂邁入更專業的領域，在筆者推廣的過程中給予相當的支持與鼓勵，進而提昇POP廣告的大眾化、個性化。在此希望大家能踴躍的加入POP的行列，一起為POP廣告注入新的生命力。最後，唯筆者才疏學淺，疏失之處，尚望各界先進，不吝指正，謝謝！

<div align="right">簡仁吉于台北　1996年 8月</div>

〈壹〉 有趣的POP字體

・POP字體的創意空間

（壹）有趣的POP字體

（一）POP字體的創意空間

POP字體給了美工人員創意的創作空間是很大的，但是一般的專業美工常常誤認它，只是單純手寫的字體，從以下的範例我們將為大家做更完整及更詳盡的介紹。（一）正字：正字是所有字體的基本架構，可以由此學到POP字體的概念及書寫技巧，然由此架構加以延伸，創意空間則是無限寬廣，可依不同的海報屬性加以變化、利用。（二）活字：又稱為個性字，是屬於較活潑的一種字形，其動態較強。（三）變體字：此種字形給人的感覺上是比較瀟脫、親切，其獨特的風格給予人率性的一面。（四）胖胖字：其應用的空間非常廣大，整個字形架構給予人，胖胖圓圓的感覺，是較易表現的字形。

（五）變形字：依海報的屬性來強調字形的可塑性增加海報

① ② ③ ④ ⑤ ⑥ ⑦ ⑧ ⑨

的訴求重點。

（六）印刷字體，

（七）合成文字，

（八）字圖融合，

（九）字圖裝飾，皆是

利用印刷字體之不同特性給予

適當的裝飾以及增加與破壞，讓字

形的生命力充份的表現，也可衍生出較完整且

較有想像空間的字體情感。以下各種的範例，筆者將做

更詳盡的介紹，歡迎讀者加入我們快樂的POP行列。

（一）變體字

此種字體將在本書中做最詳盡及最完整的介紹，其重點可分為筆尖字與筆肚字，除了結合印刷字體的特性並融入中國書法的技法和瀟灑率性的意味來導引出更具人性的字體，且因其書寫技巧比較隨心所欲，任其發揮屬於有我個性化的字體，具強烈的自我風格，傳統的意味濃厚並帶點瀟灑的感覺，可應用不同字形的轉換，使變體字呈多樣化，此字體應用的場合非常的廣，從小型的書籤、卡片、裱畫到個性招牌都能自己動手做，不僅充分達到DIY的效果，又能突顯自我的特色表現POP字體的另類風格。本書為POP變體字的基本架構介紹，從字學公式和各組字的字形搭配及書寫技巧做最完整的介紹，讀者可依照書中的基本架構中做詳盡及更深入的學習，您將可快速的掌握變體字的書寫風格，讓學習POP變體字成為一件輕鬆、快速的捷徑，更能運用變體字來增加您的創作空間。

●變體字可表現強烈的自我風格。

（二）正字

POP正體字是所有字體的基本架構，學習POP正字是為了延續各種字體的學習方針，及奠定良好的基礎，從第一本書上，有詳細的介紹其書寫口訣和技巧，還有將近1300個的正字字帖讓讀者可以完整、清晰的了解到正字的組合及構成，讓您可以有效且快速的進入基本字學領域，所以學習正字是必需的，而且是了解POP字體最好的入門方式。

●正體字給予人精緻高級的路線，尤其是仿宋體點綴其中更形出色。

●活字〈個性字〉給予人輕鬆活潑的動感。

（三）活字

顧名思義指的就是活潑具有動感的字體，其書寫原則也是由正體字來加以轉變；此種字體適合於較開朗、明亮、活潑的場合，此種字體的書寫速度也較快是POP創作人員的最愛。

（四）變形字

為了延伸POP字體的創意空間，又能創造出屬於自己風格的字形，筆者特地融合了變形蟲的體態，研發出特有的變形字體，可依讀者的需要來做創意變化應用，但書寫此種字體時須對字形的架構有充份的認識，才能發揮其特有風格。

●變形字其可塑性可多加利用。

（五）胖胖字

其圓潤的字架，給予人親切的感覺，胖胖字的綜合體很多，如一筆成形字、空心字等。注意的是除了須控制筆劃變形的標準外，更要掌握字體的完整性，才能將字體的創意空間做完整的表現。這些在個性字學一書中都有詳細的介紹。

●胖胖字將親切可愛的感覺表露無遺。

（六）印刷字體

在日常生活中，印刷字體可以說是大家最熟悉最普及的字形，其字體的種類非常的多，讀者可依自己的需要加以選擇利用。由於電腦割字逐漸普遍化，POP海報也可以充分利用印刷體來當作主標題，使海報訴求的精緻度提昇更能給予POP從業人員更大的發揮空間。如電腦割字價格太貴的話也可利用影印放大後剪字，也可達可應有的效果。

●印刷字體其精緻度最高，並可運用各種不同字形加以搭配與設計。

（七）合成文字

針對需求者的屬性來加以設計其風格，具統一性及強烈的設計意味的文字。其主架構可由印刷體、變體字及POP字體取得，再導入增加與破壞的概念，組合成極具個人設計風格的文字，即可延續POP字體的可塑性，亦可創造出更多更具有說服力的字形。讓每個人都可依自己的屬性加以設計規劃，我們將在字學系列之創意字體做完整的介紹。

●合成文字讓更多的字形情感可完全呈現出來。

● 字圖融合利用圖案加以傳送字形的感情是最直接的表現手法。

（八）字圖融合

當文字加入適當訴求的圖案時，可讓字體多樣化且具有生命力，但是在選擇圖案時，須對字串做整體性的考量，依字串的涵意、配置空間……等來做規劃，才不致於產生偏離主題訴求的問題，其選擇圖案時，因朝著造型化來做字圖融合比較恰當。這些將在「創意字體」一書中做完整的敘述，敬請期待！

● 字圖裝飾可將字形作破壞或裝飾，可運用在各式佈置的版面上，讓版面更生動。

（九）字圖裝飾

任何版面的構成，除了字體本身表現外，其飾框及裝飾圖案的搭配應用上也是非常重要的，可以讓字體訴求活潑化亦可讓主題表現更為明確，應用在海報或教室佈置上、公佈欄……等，都得力求搭配的圖案造型化，並選擇合適的底紋、飾框、圖案……來增加作品的生命力。我們將會在字學系列「創意字體」做最詳盡的敘述，請拭目以待喔！

〈貳〉 POP工具字學篇

貳POP工具字學篇

　　字學系列的內容每個章節都相同，是方便讀者對照應用，能快有效率學習POP字體。所以在此章節依照慣例首先介紹的是＜一＞**工具篇**：介紹各種適合書寫變體字的工具，讀者可依其需要的表現模加以選擇。＜二＞**運筆的方法**：在此本書所要介紹的二種字體＜筆肚字＞及＜筆尖字＞，其二種的書寫技巧頗類似，所以讀者需確切了解其差異，方可使你在書寫時更為順暢。

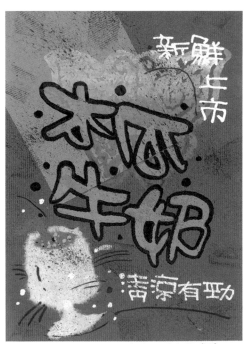

· 圖片變體字海報給予人較精緻的感覺

· 剪貼變體字海報讓人有消費慾望及意願。

＜三＞**字學公式**：筆者依多年的教學經驗，特地將這天馬行空的字體予以公式化，掌握公式的原則，你將可快速進入變體字的領域。

以下你將可細細品味此單元豐富的內容。

· 泡沫紅茶的海報給予人寫意、貼心的感受

<一>工具篇

書寫變體字可應用以下所要介紹的工具,如圖(2)圓頭水彩筆:適合書寫筆肚字其筆頭需寬鬆,沾上較多的墨汁後,即可形成類似圓頭麥克筆<丸>的形式,其可塑性較強可書寫出粗細不同的筆畫架構,使變體字更有韻味。圖(1)各式的美術紙:皆

· 各式美術紙張

書寫時所需
應用的顏料及
墨汁

各式書寫筆肚字
的圓頭筆

可應用在變體字的創作裡,尤其是較特殊的紙樣也可大膽應用就能創造出別出新裁的風格。圖(3)在書寫變體字除了墨汁外,廣告顏料也是不可或缺的工具之一,因為它可以帶給變體字亮麗的色彩。圖(4)毛筆:是在書寫筆尖字最佳的工具,各種不同尺寸的毛筆也可製造筆畫粗細,並可利用筆尖來製造字形的趣味感。圖(5)裝飾筆:是用來點綴裝飾字體使變體字更精緻化的最佳法寶,尤其是立可白、勾邊筆使用空間最大。

· 裝飾筆包含立可白、勾邊筆、油漆筆、廣顏筆等。

書寫筆尖字
筆

圖(6)為切割、腐蝕、噴刷、落款的
工具:這些器材都能促使變體作品更完整

· 腐蝕工具保麗龍、奇異筆、切割工具/鋸齒剪刀、美工刀、
剪刀、切割器、牙刷及印章等整合工具

＜二＞運筆的方法

在此本書可區分為兩種字體（1）筆肚字（2）筆尖字。首先要介紹的是（1）筆肚字的運筆方法：其拿筆採握鉛筆的姿勢，採平行的拿法，利用筆腹彈性來書寫，但是墨汁需沾多一點增加其圓滑性，採用的筆類筆頭要膨鬆，墨汁一沾即可形成類似圓頭筆的架構，就可以當作書寫一般麥克筆字輕鬆流暢。其字架與活字大同小異，但是圓筆字的好處就在於其可塑性非常大，可製造筆畫的大小差異性讓字形更活潑可愛，其下的圖例將詳細介紹書寫筆肚字的先前須

知：筆肚字較適合大型字體的書寫，感覺厚重有力其造型也非常的可愛貼心，相對字大的媒體就屬海的主標題，所以做POP海報較合適筆肚字。此種字不是每個筆劃都是厚重的姿態，相對可應用筆尖來造字形的寫意感。以下的圖解請讀者務必牢記。

· 圓筆字較合書寫大型的變體字

· 握圓筆的姿勢

· 書寫變體字墨汁需沾多一點

· 買圓筆需買筆頭膨鬆的感覺如左手握的三枝筆，沾完墨汁後即可形成圓頭筆如右手

· 書寫橫的筆劃需往上仰墨汁要沾多一點

· 直的筆劃可依不同的接觸面製造筆劃大小的差異性。

（2）**筆尖字的運筆方法**：由於是使用毛筆書寫，所以很多人都採取握毛筆的手勢，此手勢較不易去控制毛筆的重心，所以仍採取握鉛筆的方法，但是，是靠筆尖運筆寫變體字，利用毛筆由於其筆尖可龍飛鳳舞牽引出多姿態的筆觸，相形之下比筆肚字更加輕盈，但是此種字體較適合較小的版面，如書籤、裱畫或是海報裡的說明文，大字時其字架較細在遠處時就會看不清楚。書寫的流暢度要快，寫意才能達到使用毛筆的功能。並可與筆肚字做更完整的區別。

除此之外一筆成型的概念幾乎每個筆劃都會應用到，其下的圖解讓您便可一目了然，洞悉筆肚字與筆尖字的差異性。

廣告顏料也可充份應用在變體字的書寫，但其濃度不可太稀，以不反底色為標準，任何顏色在書寫時都需加一點白，使其稠度增加，也可利用立可白來書寫變體字，不光只是加框而已，採用極細的立可白轉換成筆書寫在深色的紙張尤其明顯。以下的圖例可供大家參考。

· 握毛筆的姿勢

· 毛筆字適合書寫較細膩的字眼

· 書寫變體字可使用廣告顏料做輔助，其濃度需稠一點

· 裝飾筆皆可應用來書寫字體〈立可白、勾邊筆〉

· 書寫變體字需掌握一筆成形的概念

· 筆尖的筆觸可製造更多寫意的感覺

（1）
橫與直筆的寫法
採筆肚書寫遇橫時筆
劃略為往上仰，直
筆時不轉筆直
接帶。

（2）
遇口、直角的寫法
當筆劃遇到口或直
角時直接書寫帶下
來。

（3）
口字的寫法
口字是在左邊筆劃比
較粗，遇直角直接帶
，下面一橫，用筆尖
反寫回來。

（4）
打勾的技巧
一般打勾都是直接勾
比較草率，所以寫變
體字是靠筆尖反寫回
來並修補角度。

（5）
二撇的寫法
此二撇都是靠筆尖書
寫，一筆稍長一筆較
短來製造字形的趣味
感。

（1）
直與橫筆的寫法

此種寫法皆帶收筆的概念，靠筆尖來書寫製造趣味感。

（2）
直角的寫法

凡是遇到呈直角的字架都是帶一筆成形，由下往上書寫可詳看範例對照。

（3）
口字的變化

書寫口字時也是帶一筆成形的概念由下往上，或由上往下書寫皆可，但需掌握流暢性。

（4）
打勾的寫法

別於筆肚字可直接打勾製造字形的流暢度。

（5）
二撇的寫法

可配合打勾其二撇皆靠筆尖書寫，最後收筆可微微上勾，製造字形的趣味感。

筆肚字範例

● 因此部首是屬較複雜的字形，所以和配置上的高度比例大致相同。

● 左邊首與配置須齊頭不齊尾，且第一筆劃稍大且略往內斜。

● 當部首位於字的右半邊，須注意其部首的書寫高度應於字架的中間，使整個架構上趨於平穩。

一、部首製造趣味感：

變體字的書寫模式是依照活字的書寫概念加以延伸，所以製造字形的趣味感仍舊重於部首的變化，其下可分為之點①左方部首縮水②部首差不多一樣大③右方部首放中間。可參考以下範例。

● 同上，但此書寫是靠筆尖，所以須掌握其書寫的細緻感，且遇口擴充的原則更為明顯。

● 同上，因此種字形筆觸較硬，所以整體上來說，書寫的感覺較工整。

● 同上,其書寫方式趨於細緻、壓扁，除了掌握以上原則，還須注意到一筆成形的效果。

筆尖字範例

● 中分接口，其接點須在「口」字的正中間，並在收筆時，略往內勾，製造趣味感。

● 此字形帶書法字的寫法，小心其接點的配置，和收筆略打勾。

● 須留意其收筆時略為打勾。

● 掌握到平行筆劃之書寫，中分接口打勾，右方筆畫彎曲，使字形更加活潑。

二、中分字的寫法：

中分字是活絡變體字最主要的書寫變化，其書寫重點都放置於字體正中間，讓字形更有動態。可分為以下4點①大字的寫法②中分接口字③中分接口打勾字④中分戴帽字形。以下可供讀者參考比較。

● 和上不同點，則是「春」字頭，兩撇的交接處，注意第二筆，筆劃的出發點，是在第二橫線上。

● 其「口」字刻意擴充，其接點得運用筆尖，以極細打勾，須留意收筆不內勾。

● 和上面字形不同的是，「大」字的書寫，其「十」字中心，交筆的位置上，略往下移。

● 遇口刻意擴充，呈較方的感覺，接口處的兩筆，筆劃上須略往左且平行，收筆彎曲製造趣味感。

筆肚字範例

● 其部首的寫法，第一筆為打點，而且提早作結束，收筆時略打勾，製造趣味感。

● 注意其「雙銳利」，「雙銳利」是指其左方類似直線的筆畫往內移，其下方最後一筆往上移，造成兩銳利三角形，使得字架比較有變化。

● 與「之」字寫法雷同，必須注意掌握「雙銳利」的感覺，還有「越」字「戈」的寫法。

三、有捺字形的寫法：

在POP 活字字體公式裡，此原則就扮演極重要的角色，不僅讓字形活潑，並使字形特色更突出，變體字也用此概念，讓軟筆的功用能更有發揮的空間，也分為以下幾點原則①「捺」字旁的寫法②類似「捺」的字形③雙銳利的感覺。

● 同上，但必須營造出更細緻的質感和遇口加以誇張擴充。

● 其部首也是第一筆先打點，第二筆類似數字「3」的寫法，收筆略打勾且結早作結束。

● 其筆觸較為細緻，所以其銳利感更為凸出明顯。

筆尖字範例

筆肚字範例

● 須留意部首書寫是帶一筆成形，類似畫圈，其最後一筆轉筆尖收尾。

● 如果一字內含「口」字兩個，必須注意只有下方的「口」才能和鄰近的筆劃接連。

● 「言」字有兩種書寫方法，一是正統的方式，二是一筆成形的技巧，都可加以運用。

● 如果「口」字在字的下方，都可以接連鄰近筆劃並製造出提早做結束的趣味感。

四、口字的表現空間：

口字的表現空間，在POP字體的領域裡是最大的，也最具變化性，所以不管何種字體都會在此做文章，兩種字形的共通點可分為二點①「口」、「日」字一筆成形的寫法②「口」字位於下方的寫法。

● 「日」字和「目」字都帶一筆成形概念，類以「口」字部的感覺並營造出趣味和活潑感。

● 帶「冂」字形的一筆寫法，必需注意往上和往外擴充所造成的一種活潑意味。

● 也是帶一筆成形的概念，「口」字兩種寫法，可以依書寫者需要加以運用，當「口」字在下方時，可加以誇大。

● 筆劃接連的「口」字時，可利用其和「口」字的交接點，做為類似「口」字帶一筆成形來做導引成形。

筆尖字範例

●中分字的寫法（禾、木、小、欠等字）都可以運用打點來做為增加趣味感的一種方法。　　筆肚字範例

● 左上半圓，

● 左上半圓、左下、右上、
右下打點。

● 左上半圓。

●左上半圓，
右下打點。

● 左上半圓，
右上打點。

五、畫圈打點的寫法：

一個字形有畫圈打點的架構，會使字形更活潑，但仍須掌握一個字不能有2個圈圈，頂多一個半，若是一串字，其每個畫圈打點配置於不同的地方會使得字形的雷同性減少，才可使字形更有說服力。其畫圈打點的地方在字形的右一方，其上一點可轉換成半圓。

● 左上半圓，
左下打點。

● 左上半圓。

● 左上半圓，
右下打點。

● 左上半圓，
右上打點。

● 左上半圓、左下、右上、
右下打點。

筆尖字範例

●同上，其字架上更趨於細緻，運用中分字打點的技巧和上雷同。

筆肚字範例

● 「女」字的書寫是帶正「4」的寫法，第一筆弧度要有趣味感並往上揚，其當部首的配置上，比例很重要。

● 其下方交叉，右方筆劃往內縮，左方收尾時須打勾。

● 將「文」字下方的三角形，儘量縮小，製造出銳利感，使字架更加活潑有變化，且留意「文」字在不同字的配置上須注意比例

● 第一筆靠轉筆順勢書寫，其書寫架構上，儘量使中間的倒三角形縮小，使字架凝聚力增強，收筆打勾。

六、交叉字形的寫法：

此書寫原則採活字的書寫架構，「文」、「又」、「教」三字仍採交叉的寫，唯獨女字帶正「4」的書寫原則，相對的可分為四大書寫概念，尤其須留意「教」字在各種不同方位的書寫模式，其斜筆須往內書寫使字形更有重心。

● 其字架傾向於壓扁字，也是照上述來寫，並留心「武」字、及「系」字轉換成原來中國字的書寫方式。

● 「又」字第一筆靠轉筆順勢書寫，第二筆收筆沒有打勾。

● 同上，但其最後一筆須略往外書寫，使內部類似「口」字，略呈梯字形，部首在不同位置上其「女」字的書寫配比亦不同。

● 右下方筆劃往內縮，左下方收尾不打勾，整個字架趨於扁平。

筆尖字範例

● 全部帶書法中國字的寫法，「老」字直接帶交叉的寫法。

● 「心」字可以有以上三種寫法，但須強調的是都帶一筆成形，其中打點的寫法可以營造出書寫時的趣味感。

● 下方四點的寫法，前三筆往右傾，最後一筆往左撇，略往上勾。

七恢復原來的寫法：

所謂恢復原來的寫法，指的就是採用中國書法字的架構，原則上指的部首為「老」字、「四點火」、「心」字、「系」和「春」字等部首，讓變體字有融合書法字的精華，使麥克筆字的意味較少出現，尤其須了解心及四點火向外放射書寫的概念。

● 帶上述概念，且其橫線趨向平行，字架拉扁。

● 筆尖字的「心」和筆肚字都須帶一筆成形的概念，須注意的是筆觸稍細。

● 下方四點的寫法，前三筆往右傾，最後一筆往左撇，但不打勾。

● 「廿」和「山」是一筆成形，書寫時應往外擴充，整個字架上類似三角形，讓視覺效果 趣味化。

● 字形如果遇到類似倒三角形的寫法，都可以運用上述來帶，例如「法」字右下「厶」，「致」左上方類「厶」，「系」部亦可運用。

●「立」字中間類似正三角形運用轉筆來書筆，「衣」字則是帶「u」的寫再加打點。

八、一筆成型的寫法：

顧名思義指的就是如何一氣呵成書寫完一個完整的筆劃，讓字形有流暢感，使它的動態更活潑。遇到以下的字形「廿」、「山」、「立」、「衣」或「系」寫字，書寫時都要強調一筆成形，才不會使字形感覺拖泥帶水，以下範例可供讀者參考。

● 「立」字雖帶一筆成形但正三角形更為明顯往下兩旁擴充。「衣」字運用筆尖順勢來打圈。

● 同上，但正三角形的意味更為明顯，帶一筆成形且須往下兩旁來擴充。

● 同上，但字架須稍拉扁。

・「廿」此字書寫時，須由上往下並向左右擴充。

・「山」此字一筆成形向外擴充書寫。

・「至」此字歸類為正三角形字形也需強調其流暢性。

・「留」此字其左上方都是屬於較特殊的字架也是一筆成形。

・「立」字歸類為正三角形的字形也需掌握此原則。

・「采」字上方類似打勾也採一筆成形的書寫方法。

・「衣」字其下類似u字的架構須留意筆肚與筆尖字其差異點。

・「日」字一筆成形的字體類似畫圓的書寫技巧。

〈參〉POP書寫技巧字帖篇

＜參＞POP書寫技巧字帖篇

此章節所要叙述為變體字的書寫技巧的應用，包涵了①**字體的分割法**：就是字體書寫比例的配置，都是依照部首來做調整。②**書寫技巧**：書寫POP字體不是死記的，筆者特地研究了各種不同的書寫口訣，讀者可淺顯易懂快速明瞭書寫技巧。③**變體字字帖**：其中的參考範例約1200字，除了做單字解説外，更有特殊字範例介紹，讀者皆可舉一反三做不同的應用。

以下特為各位讀者做更詳盡的介紹，可使你在學變體字時，更有效率，很快的進入有趣的POP領域裡。

★變體字的分割法★

一、左1/5分割法：

此種部首所占的面積較少，部首的第一筆通常較粗，並往左傾，部首縮小往上提。

二、左2/5分割法：

因此種比例分配是中國中最為常見的，注意「米」字、「舟」字、「耳」字及「心」字的書寫架，
如果部首較簡單，在配置上須往上提其筆劃略往內斜，如部首較複雜時可與配置高度一樣。

三、左1/2分割法：

凡是部首，直的筆劃超過三筆以上均採用此種分割法，如部首筆劃較簡單略縮小並往上提。

四、右2/5分割法：

如部首在右邊，則注意部首儘量向中間壓縮，並留意其部首收筆時打勾的趣味感。

五、右1/2分割法：

因部首較複雜，其配比上約占2/5-1/2之間，如部首橫線筆劃較多時，須考量拉長字身。

六、右蓋字形分割法：

寶蓋字形書寫時，最重要的是帶「半錯開」的寫法，注意在字形其下配置漸小。

七、上1/5分割法：

注意「竹」字的寫法須帶連筆法，「竹」字頭和「艸」字頭、「前」字，上方兩點須往外擴充，
留心「尚」字上方三撇的寫法帶趣味感。

八、上2/5分割法：

「育」字和「童」字上方須帶一筆成形；「邑」字、「最」字、「罰」字，則是注意到「口」字的配置，其字形下方配置漸小。

九、上1/2分割法：

此部首較為複雜，須留意橫線筆劃配置，字形下方的配置亦漸小。

十、下2/5分割法：

收筆的時候，須製造趣味感，把重心放在上面複雜的配置上，其下方配置漸小。

十一、下1/2分割法：

下方配置漸小，留意部首的書寫技巧，收筆時製造趣味感。

十二、內包字形分割法：

①被圍的字形：掌握橫線書寫筆劃的控制。　　④左上包的字形：採過半的筆劃並往內書寫。

②左包的字形：注意書寫筆劃的順序。　　　　⑤左下包的字形：「選」和「建」須提早結束，收筆製造趣味感。

③上包的字形：注意一筆成形書寫技巧。　　　⑥右上包的字形：縮小部首，打勾和旁邊筆劃接連。

★筆肚字與筆尖字的部首比較：

▼「忄」部部首，在筆肚字的筆法是帶二點的寫法，與筆尖字則是帶劃振來書寫。「巾」字旁，筆肚和筆尖字都是帶類似「3」的一筆寫法，筆尖字較為扁屬細緻。

▲「女」字也是帶正「4」的寫法，筆尖字的寫法略向下往外擴充，筆肚字的「糸」部帶打圈的概念，筆尖字則恢復原來的寫法。

▼類似「月」字的書寫技巧，往上再往左右擴充製造字架的動感，收筆時略往上勾。

▼「衣」字下方的寫法，筆肚字是帶類似「弘」再打點即可，筆尖字則帶畫圈打點的寫法

肥肥 船船

▼筆肚字的直角，直接用圓弧帶下方再補筆為反勾回來。筆尖字則帶筆成形，整體「口」字略呈方形並向下兩旁擴充。

呻 映 睡
賄 景 置 要 胃
賄 景 置 要 胃
呻 映 睡

衣食
衣食派
蒙養長
造建 造建

▲ 類似「辶」字旁都須提高做結束，其中筆肚字帶打點反勾，筆尖字則是帶「3」的寫法。

②打勾的技巧

③中分的寫法

①遇口擴充

⑪特殊的字形。

⑩複雜的字形

④壓頂之字

＜二＞書寫技巧

此本書因為區分為筆肚及筆尖字二大類，相對在應有的版面規劃下讓內容更豐富，所以筆者延續「正體字學」、「個性字學」的書寫技巧方便你能加以對照學習，以下的11種書寫技巧，請各位讀者需徹底瞭解筆肚字與筆尖字的差異性，只要能融會貫通相信一定能快速的將這二種有趣的變體字學習起來。

⑨三等份的字形

⑧其他

⑤內包字

⑥視覺引導

⑦交叉的字形

一、遇口擴充字形：

此字形分為以下四點：①「口」字：筆肚字其直角寫法較特殊，直接一筆成形，詳情看範例。②一筆成形：二種字體皆帶此原則。③古字的寫法：以筆尖字直接帶，而筆尖字為一筆寫完成。④口字在下方的寫法：都可誇張其口字並提早做結果。

① 口
② 日
③ 舌
④ 高

二、打勾的字形：

月、力、方、刀、乃等字的比較，請留意其書寫的技巧。大體來說筆肚字採反勾的寫法，筆尖字為直接採毛筆打勾的形式，看起來比較流暢，其左方範例為月、力、方、刀、乃等字。

前
梨
柿
拐

三、中分字形：

可分為四大點①大字②中分接口字③中分接口打勾
字④中分戴帽子字形。中分字的字形主要是將字形
做最完整的均分，二種字的差異點除了筆劃粗細以
外，就是筆肚字收筆時有打勾，而筆尖字則沒有。

① 大

② 只

③ 只

④ 夫

四、壓頂字形：

一筆成形的概念。
筆尖字的書寫技巧像右圖範例，其反寫的技巧皆帶
或縮小。二大原則才可讓字形更穩定。尤其需留意
二種字形皆需掌握①半錯開概念②其下配字應漸小

① 單

② 寧

39

五、內包的字形：

可分為①過半的字形：筆肚字採筆尖往左下傾書寫，而筆尖字則向左下擴充書寫②沒過半的字形：都是直接帶③風字的寫法：此種字架也屬於內包字，仍須帶一筆成形反寫的概念。

房 → ①

有 → ②

風 → ③

六、視覺引導的字形：

此種字形我們區分為①正勾的字形：二種字形也打勾，感覺較直接俐落②反勾的字形：略為傾斜直接是傾斜反勾書寫，收筆時需製造其趣味感。③戈字的寫法：注意「戈」字最後一撇需反寫上去，製造字形的趣味感。

爭 ← ①

尾 ← ②

武 ← ③

七、交叉的字形：

同書寫方位的比例。

需往內書寫，並將三角形縮小，須留意此字各種不字：注意右上角直接書寫下來。④女字：注意斜筆形盡量縮小②女字：仍帶正「4」的書寫架構③又字：需掌握其三角可分為以下四種的書寫概念①文字：

① 文

② 女

③ 又

④ 文

八、其它字形：

方式。

體的趣味感，須留意「衣」字兩種不同形式的運筆寫技巧，這二種的方法都是強調一筆成形，製造字指的就是類似「系」字其上的寫法及「衣」字的書

厶

本

41

也約佔1/3。

的趣味性更為明顯，每一等份

都放置於字形的中央，讓字形

三等份的字形架構，前後部首

九、三等份的字形：

可。

劃控制，並留意間距的配比即

體，只要掌握橫線與直線的筆

顧名思義是屬於較難書寫的字

十、複雜字：

，並請留意其特殊的地方。

續字體範例做更詳盡的介紹

其書寫構比較特殊，將於後

十一、特殊字：

字帖篇應用準則

· 字體書寫方法解說

· 部首介紹

· 字體分割法

· 特殊字介紹

· 字帖（60個字）

· 特殊字範例

· 特殊字書寫方法解說

●變體字字典●

● 1. 遇口擴充字形：注意「促」字弧度差寫法，「僅」字上方一筆成形的寫法。
● 2. 打勾字形：注意「伺」字「口」字一筆成形的寫法。
● 3. 中分字形：注意「侯」字上方一筆成型的寫法。
● 4. 壓頂字形：注意「儉」字雙口的省筆寫法，及「僚」字上方寶蓋頭的寫法。
● 5. 內包字形：注意「彼」字下方交叉的寫法。

① 仲 伯 伸 佑 佰 促

① 何 倍 借 信 僅 值

② 材 伺 得 待 傷 例

③ 供 侯 侯 俱 僕 債

④ 倫 倪 僚 傍 徐 寶

⑤ 個 偏 備 彼 循 傭

44

- 6. 視覺引導字形：注意「化」字及「作」字書寫方向。
- 7. 交叉字形：後字上方兩個三角形之寫法。
- 9. 三等分字形：注意「衡」字的書寫比例及分配。
- 10. 複雜字形：「億」字及「德」字其下「心」字之方式。

★特殊字

使 便 爲 像
偵 修 侮 僑

⑥
⑦
⑨
⑩

- 使、便二字須留意其下「人」字的寫法，橫的筆劃須配置適當。
- 僑須注意其半錯開及直角直接帶的寫法。
- 像要小心下方類似「家」的寫法。
- 偵字注意上方半錯開的寫法。
- 修注意其下方三筆及上方交叉的寫法。
- 侮字小心「母」字一筆成形的寫法。
- 僑字留意「口」字的書寫形式。

●變體字字典●

ロ ン シ

●1. 遇口擴充字形：注意「沿」字上方類似「風」的寫法及「浪」字下方類似衣的寫法。
●2. 打勾字形：注意「消」字上方二撇一筆成形的寫法。
●3. 中分字形：「沈」字及「況」字為中分接口打勾字所以必須平行打勾製造趣味感。
●4. 壓頂字形：注意「滯」字上方的寫法。
●5. 內包字形：注意「派」字類似「衣」字一筆成形的寫法。

- 6. 視覺引導字形：「汛」字及「汐」字之書寫並留意「汽」字下方「乙」字的書寫技巧。
- 7. 交叉字形：「渡」字其內部雙十必須帶一筆成形。
- 9. 三等分字形：留意「漲」字其右下方類似「衣」字形的寫法。
- 10. 複雜字形：「凜」字及「濠」字筆劃雖複雜可用筆尖來調整其字之架構。

★特殊字

冷 冰 泌 泳
淡 渦 滿 澄

⑥
⑦
⑨
⑩

- 冷字上方須帶一筆成形的概念。
- 冰字留意「水」字的寫法。
- 泌字注意「必」字其兩點的寫法。
- 泳字小心「永」字其最後一撇打勾的寫法。
- 淡字注意雙火的寫法。
- 渦字注意下方「口」字的寫法。
- 滿字留意上方「廿」字一筆成形和下方四點的寫法。
- 澄字的「登」字為特殊字，小心其上方及下方「豆」字的寫法。

土 扌
子

- 1. 遇口擴充字形：注意「拒」字其內口字須一筆成形，「搭」字「草」字及「合」字上方的寫法。
- 2. 打勾字形：注意「拘」字上方須擋起來。
- 3. 中分字形：注意「境」字及「挽」字中分接口打勾的寫法。
- 4. 壓頂字形：注意「捧」字上方類似春字的寫法。
- 5. 內包字形：注意「抱」字其上方須擋起來及下方打勾製造趣味感。

① 拒 埋 托 押 担 拓

① 指 搭 揎 描 据 搏

② 坊 拐 招 捐 扔 捕

③ 埃 坎 境 扶 拘 撲

④ 咨 塚 捧 搭 掃 揮

⑤ 城 堰 堀 抱 拭 握

48

- 6. 視覺引導字形：注意「挑」字及「均」字二點之寫法。
- 7. 交叉字形：留意「搜」字上方之寫法。
- 9. 三等分字形：留意「擬」字之書寫架構。
- 10. 複雜字形：注意「堤」字之弧度差的寫法及「壞」字下方類似「衣」字的寫法，及「換」字「人」及「大」字之寫法。

★ 特殊字

壞 塊 挫 操
孫 孤 埼 携

⑥

⑦

⑨

⑩

- 壞字注意雙口省一筆和下方類似「衣」字一筆成形的書寫方式。
- 塊字留意下方打勾須提早結束及三角形的寫法。
- 挫字小心上方雙人的書寫方式。
- 操字注意雙口省一筆的寫法。
- 孫字留意「系」字上方三角形一筆成形的書寫方式。
- 弧字其「瓜」字內三角形的寫法。
- 埼字留意「奇」字上方大字的書寫結構，並掌握下方口字誇張的寫法。
- 攜字其「乃」字一筆成形的寫法。

●變體字字典●

忄 阝
牛 方

- 1. 遇口擴充字形：注意「障」字及「陪」字上方類似立字一筆成形的寫法，「恨」下方類似「衣」字的寫法。
- 2. 打勾字形：注意「物」字旁邊「勿」字的書寫技巧。
- 3. 中分字形：注意「恢」的「火」字及「挾」字雙人的寫法。
- 5. 內包字形：注意「陶」字下方須帶一筆成形的寫法。
- 6. 視覺引導字形：「慌」字下方三撇寫法須留意。

① 唔 追 描 陣 障 陳

① 押 皆 階 陪 恨 填

② 愉 情 睛 物 怖 特

③ 快 恢 悅 狀 院 族

⑤ 陶 陸 施 除 挾 慵

⑥ 慌 猛 陀 把 於 悼

- 7. 交叉字形：「降」字及「隆」字上方之書寫架構要注意。
- 8. 其他字形：留意「旅」字上方筆劃須擋起來。
- 10.複雜字形：「犧」字及「獲」字之筆劃配比要注意，並須注意「陳」字上方「少」字的寫法。

★特殊字

惨 憐 隊 陰
際 豬 旋 隅

⑦
⑧

- 惨字注意其上三角形一筆成形的書寫方式。
- 憐字留意上方「米」字的書寫架構。
- 隊字小心類似「家」字的寫法
- 陰字上方「今」字及下方三角形一筆成形的寫法。
- 際字「祭」字上方的書寫架構須留意。
- 豬字「老」字的書寫技巧須直接帶，「日」字亦可帶一筆成形的寫法。
- 旋字注意下方弧度差的寫法。
- 隅字留意下方三角形一筆成形的寫法。

●變體字字典●

木 弓
火 禾 王
禾
王

● 1. 遇口擴充字形：注意「煙」字的書寫技巧。
● 2. 打勾字形：「楠」字其內三角形須一筆成形。
● 3. 中分字形：「現」字下方須平行打勾製造趣味感。
● 6. 視覺引導字形：注意「球」字的書寫架構及「棧」字雙戈的寫法。
● 7. 交叉字形：注意「校」字的書寫方法。
● 8. 其它字形：注意「機」字四個三角形的寫法。

① 田 煙 枯 相 程 和

② 材 柿 柄 楠 利 桐

③ 橫 秋 現 秩 棋 煩

⑥ 杯 科 球 琉 梶 棧

⑦ 杖 校 枝 榎 校 檻

⑧ 杞 私 強 弦 弘 機

52

● 9. 三等分字形：注意「柳」字須帶一筆成形。
● 10.複雜字形：「煸」字下方的「羽」字寫法，「環」字下
　　方類似「衣」字之寫法，「極」字之書寫架構及「彈」字
　　雙口省一口之寫法都必須注意。

★ 特殊字

燒核移稀
稻珍桶橘

⑨

⑩

⑩

⑩

● 燒字三土及下方中分平行製造
　趣味感。
● 核字注意其「亥」字的書寫方
　法。
● 移字「多」字的寫法須留意。
● 稀字上方的交叉字形直接帶及
　下方不過半的書寫方式。
● 稻字注意右方配置的書寫架構
　。
● 珍字左方三撇的書寫架構須留
　意。
● 桶字、橘字留意上方類似「矛
　」字的寫法，「橘」字的橫筆
　須控制。

礻 歹 矢
礻 立 耳
貝 女 石

● 1. 遇口擴充字形:「媒」字上方須一筆成形及「短」字
其豆字三角形須一筆成形。
● 2. 打勾字形:注意「殉」字上方須擋起來。
● 3. 中分字形:「禎」字上方須帶半錯開的寫法。
● 5. 內包字形:注意「姻」字其內大字的寫法及「礦」字下
方三角形的寫法。
● 6. 視覺引導字形:「貼」字上方須帶半錯開的寫法。

① 如 媒 始 姬 神 祖

① 知 短 袖 祐 福 殖

② 妨 前 殆 賜 財 初

③ 婉 媛 祝 袂 破 禎

⑤ 姻 颯 販 祖 賄 礦

⑥ 好 耶 祇 勝 貯 貼

● 7. 交叉字形：注意「複」字雙擋法之寫法。
● 8. 其他字形：注意「抵」字「砥」字之下方一橫的寫法。
● 10.複雜字形：「嫌」字其內必須帶一筆成形之寫法，「禍」字須帶半錯開的寫法，「襟」字上方雙林之寫法，及「嬢」字下方類似「衣」字之寫法都必須注意。

婿 禪 確 碑
礎 硬 砂 恥

妓 殷 破 取 竣 複　⑦

娘 妹 婚 抵 賑 砥　⑧

嫌 端 禮 禍 裸 礦　⑩

媛 嬌 聽 職 襟 嬢　⑩

● 婿字上方捺的弧度差的寫法。
● 禪字上方雙口省一筆的書寫方法。
● 確字右方「隹」字的寫法。
● 碑字留意「卑」字下方的寫法。
● 礎字上方雙林的寫法及下方弧度差的寫法須留意。
● 硬字注意下方交叉弧度差的寫法。
● 砂字右方「少」字的寫法須留意。
● 恥字「心」字的寫法要注意。

婿 禪 確 碑
礎 硬 砂 耶

55

● 1. 遇口擴充字形：注意「脂」字上方筆劃書寫方向。
● 2. 打勾字形：注意「時」字下方寸字的寫法。
● 3. 中分字形：注意「喫」字的書寫方式及「嘆」字上方「廿」須帶一筆成形的寫法。
● 4. 壓頂字形：注意「腕」字下面的書寫架構。
● 6. 視覺引導字形：注意「呼」及「眺」字最後一撇的寫法。

① 晒 咀 肥 膽 脂 咽

② 叩 吻 肺 肪 呀 時

③ 吠 吭 呪 呋 咻 喫

③ 嘆 膜 脫 喚 映 喟

④ 喧 腕 勝 哈 睦 腔

⑥ 叫 叮 呼 吭 眛 眺

- 7. 交叉字形：注意「腹」字的雙擋法之寫法。
- 8. 其他字形：注意「胎」字上方三角形之寫法。
- 9. 三等分字形：「腳」字下方三角形須帶一筆成形。
- 10. 複雜字形：注意「燒」字上方三土之寫法，「豚」字類似「家」字之寫法。

★特殊字

吟 吸 腺 瞬
啖 咳 咪 腦

⑦
⑧
⑨
⑩

- 吟字右方「今」字的書寫方式要注意。
- 吸字注意交叉及半錯開的寫法。
- 腺字留意下方水字的書寫方式。
- 瞬字右方「舜」字下方的書寫方法。
- 啖字其雙火的寫法要注意。
- 咳字右方「亥」字的寫法須小心。
- 咪字留意「米」字的書寫方式
- 腦字注意上方三撇及下方交叉的寫法。

吟 吸 腺 瞬
啖 咳 咪 腦

57

米 糸
舟 言

● 1. 遇口擴充字形:「謀」字上方「甘」須帶一筆成形的
寫法及「粘」字半錯開的寫法。
● 2. 打勾字形:注意「納」字其內「人」字的寫法。
● 3.4. 中分及壓頂字形:留意「繡」字半錯開的寫法及「談」字雙火的寫法。
● 5. 內包字形:注意「網」字其下須製造趣味感。

① 粗 粘 結 語 謀 絕

① 緯 給 諸 諒 粘 詔

② 紛 絹 約 綿 納 精

③④ 說 績 編 緩 繪 綉

③④ 統 談 絺 詮 幹 誼

⑤ 糖 絢 編 網 試 誠

● 6. 視覺引導的字形：注意「純」字及「託」字反勾的寫法。
● 7. 交叉字形：注意「總」字其右方之書寫配置。
● 9. 三等分字形：注意「纖」字及「縱」字上方雙人之寫法，「縱」字「艇」字「謎」字之弧度差之寫法。
● 10.複雜字形：「緒」字上方之老字頭之寫法。

★ 特殊字

粹 經 認 誇
謁 船 綱 繰

⑥

⑦

⑨

⑩

● 粹字留意「卒」字雙人的寫法。

● 經字小心上方三撇的書寫方式。

● 認字上方交叉及「心」字的寫法須注意。

● 誇字注意上方「大」字的寫法及下方製造趣味感的字形。

● 謁字留意其內「人」字的寫法。

● 船字上方類似「風」字的寫法要小心。

● 綱字「山」字須一筆成形。

● 繰字其雙口省一筆的寫法須留意。

金 足
食

● 1.遇口擴充字形：注意「銀」字類似「衣」的寫法。
● 2.打勾字形：注意「飼」字其下類似「口」字的變化。
● 3.中分字形：注意「饒」字雙土的寫法。
● 4.壓頂字形：「鐐」字上方類似「大」字的寫法。
● 6.視覺引導字形：注意「鈍」字反勾的寫法。
● 7.交叉字形：注意「躍」字「羽」的寫法。

① 距 鉛 銀 錯 鈴 �

② 釣 錦 錫 飽 飼 飾

③ 銳 銖 鏡 鎖 飲 饒

④ 錠 鐐 餘 館 餡 銓

⑥ 跊 跳 蹲 飢 餅 飩

⑦ 路 飯 餓 躍 鎌 鐘

●11.三等分的字形：注意「鍵」字弧度差之寫法，「鍋」字半錯開之寫法，「錄」字下方「水」字之寫法，注意「餵」字下方類似「衣」字之寫法，「餞」字右方雙「戈」之寫法。

踊 銘 鈴 銅
鐐 餚 踏 鍊

⑨

⑩

⑩

●「踊」字注意上方類似「矛」字的寫法。
●銘字右上方「夕」字的寫法須留意。
●鈴字右方「令」字的寫法要小心。
●銅字其內口字的變化須注意。
●鐐字注意「寮」字上方的寫法。
●餚字右上方交叉的寫法直接帶。
●踏字上方「水」字的寫法須留意。
●鍊字注意其下兩撇的寫法。

踊 銘 鈴 銅
鐐 餚 踏 鍊

● 變體字字典 ●

田 革 馬
鳥 山 巾
魚 虫

- ● 1. 遇口擴充字形：注意「鮎」字半錯開的寫法。
- ● 2. 打勾字形：注意「靭」字交叉的寫法。
- ● 3. 中分字形：注意「鷄」字兩個三角形的寫法。
- ● 4. 壓頂字形：注意「蜷」字旁邊的書寫技巧。
- ● 6. 視覺引導字形：注意「帖」字半錯開的寫法。
- ● 7. 交叉字形：留意「鮫」字的書寫架構。

①

②

③

④

⑥

⑦

62

● 7. 交叉字形：注意「駁」字上方交叉的寫法
● 10.複雜字形：注意「幡」字上方「米」字之寫法，「鰭」
字上方交叉的寫法，「騾」字類似兩三角形之寫法，「劍」字、「戰」字、「罐」字，雙口省一口之寫法。

★ 特殊字

疑 臨 疏 野
將 齡 髓 靜

⑦
⑩
⑩
⑩

● 疑字留意上方類似「矛」字及弧度差的寫法。
● 臨字其雙口省一筆的寫法須注意。
● 疏字注意上方三角形及下方三撇的寫法。
● 野字右方類似「矛」字的寫法要留意。
● 將字上方「夕」字及下方「寸」字的寫法須小心。
● 齡字留意其「齒」部內四人的寫法。
● 髓字右方弧度差的寫法須注意
● 靜字注意「爭」字正勾的書寫方式。

● 變體字字典 ●

阝	寸	力
欠	犬	殳
刂	佳	彡
攵	斤	頁

● 1. 遇口擴充字形：注意「剖」字及「彰」字其上立字須帶一筆成形的寫法，「卻」字雙人的寫法。

● 2. 打勾字形：注意「剃」字其弓字須帶一筆成形的寫法。

● 3. 中分字形：注意「難」字上方須帶一筆成形及「頰」字雙人的寫法。

● 4. 壓頂字形：「勃」字下方「子」字的寫法。

● 5. 內包字形：注意「剛」字其山字須帶一筆成形。

①
①
②
③
④
⑤

- 6. 視覺引導字形：注意「卯」字一筆成形的寫法。
- 10. 複雜字形：注意「歐」字和「勸」字雙口省一口的筆法，「劇」字下方類似「家」字的寫法，「雜」字左方雙人之寫法。

★特殊字

刹　獸　顏　救
領　雄　鄉　頻

⑥
⑩
⑩
⑩

- 刹字留意右上方的交叉字形。
- 獸字雙口省一筆的寫法須注意。
- 顏字注意左下方三撇的寫法。
- 救字左方類似「水」字四點的寫法要小心。
- 雄字左方三角形的寫法須注意。
- 鄉字注意類似「系」字的寫法。
- 頻字「步」字的寫法須小心。

65

● 變體字字典 ●

● 1. 遇口擴充字形：注意「會」字其內二撇的寫法及「堂」字上方三撇的寫法，「卷」字應製造趣味感。
● 2. 打勾字形：注意「命」字其「ア」字應帶一筆成形的寫法。
● 3. 中分字形：注意「寬」字上方二撇的寫法
● 6. 視覺引導字形：注意「冬」字下方二撇的寫法。

①

②

③

⑥

●7. 交叉字形：注意「冠」字右方之「元」字，須提早做結束。

●10.複雜字形：注意「黨」字下方「黑」字之寫法，注意「套」字及「室」字下方三角形之寫法，留心「窗」其內部的書寫架構。

冠 家 傘 察
憲 蜜 寒 泰

⑥
⑦
⑩
⑩

●冠字留意「元」字要提早做結束和「寸」字的寫法。

●家字下方的寫法要小心。

●傘字留心雙人的寫法。

●察字「祭」字上方的書寫架構要注意。

●憲字注意下方「心」字的書寫方式。

●蜜留心「必」字其點的寫法。

●寒字其下二點的寫法要注意。

●泰字注意下方四點的書寫方法。

67

●變體字字典●

木 禾 士　止 山 二

● 1. 遇口擴充字形：「色」字應提早做結束以製造趣味感，「音」字及「章」字其上立字一筆成形的寫法。
● 2. 打勾字形：注意「肖」字上方三撇的寫法。
● 3. 中分字形：注意「炭」字其下「火」字的寫法。
● 4. 壓頂字形：注意「壺」字其內「亞」字的寫法及「崗」字其下「山」字須一筆成形的寫法。
● 6. 視覺引導字形：注意「享」字及「季」字其下「子」字的寫法。

① 音　京　色　壹　岩　吉

① 音　章　香　杏　查　尚

② 方　市　角　肯　青　肖

③ 朱　免　炭　章　先　責

④ 享　高　豪　崔　壺　甫

⑥ 文　衣　享　事　季　朱

- 8. **其他字形**：注意「衰」字及「衷」字的相異點。
- 9. **複雜字形**：注意「崖」字雙土之書寫方法，「秀」字其下部「乃」字必須半錯開，「嵌」字內部「甘」必須帶一筆成型。

★特殊字

卒　率　夜　炭

素　毒　棄　歲

⑧

⑩

⑩

⑩

- 卒字注意雙人的寫法。
- 率字兩個三角形及四點的寫法要小心。
- 夜字右方的書寫架構要注意。
- 炭字須留心下方「及」字半錯開及交叉的寫法。
- 素字下方「系」字的寫法要留心。
- 毒字留意下方「母」字一筆成形的寫法。
- 棄字「廿」字帶一筆成形的寫法須注意。
- 歲字注意下方的筆劃配置。

竹
艹

● 1. 遇口擴充字形：注意「苫」字半錯開的寫法及「菩」字、「笠」字其「立」字一筆成形的寫法。
● 2. 打勾字形：注意「芽」字的書寫技巧。
● 3. 中分字形：注意「荻」字及「萩」字其「火」的寫法。
● 4. 壓頂字形：「慕」字下方三點須注意及「蒙」字下方類似「家」字的寫法。

① 若 苫 苦 苦 首 草

① 苦 首 苗 立 籃 荇

② 芳 芽 前 莢 策 籠

③ 革 荻 萩 莫 兼 笑

④ 宣 暴 壺 暴 墓 暮

④ 雹 家 荅 策 管 藤

★特殊字

萊 蒸 慈 籍
菊 葬 蓼 蔽

⑤

⑥

⑩

⑩

- 萊字雙人的書寫方式須小心。
- 蒸字留意「水」字的寫法。
- 慈字三角形及下方「心」字的寫法要注意。
- 籍字注意下方的書寫技巧。
- 菊字「米」字的寫法要留意。
- 葬字小心「死」字及下方的配置。
- 蓼字「羽」字和下方三撇寫法要注意。
- 蔽字留心下方書寫的筆劃配置。

田 四
雨 玉
兩 羽
口 日

● 1. 遇口擴充字形：「足」字下方弧度差應大一點，「邑」字及「邑」字提早做結束以製造趣味感。
● 2. 打勾字形：注意「昂」字下方「卬」字的寫法。
● 3. 中分字形：注意「晃」字的寫法。
● 4. 壓頂字形：「巷」字應製造趣味感。
● 6. 視覺引導字形：注意「罪」字下方「非」字的寫法

①

①

②

③

④

⑥

- 7. 交叉字形：注意「愛」內部「心」字之寫法。
- 10.複雜字形：注意「罷」字下方「能」的配置，留意「震」字、「養」字下方類似「衣」字的寫法，「霸」字下方的「革」字上方須帶一筆成形。

★特殊字

品 零 齊 蚤

登 發 恭 琴

⑦

⑩

⑩

⑩

- 品字留意雙口省一筆的寫法。
- 零字「雨」字四點和下方「令」字須注意。
- 齊字小心上方的筆劃配置。
- 蚤字上方交叉及點的寫法要留意。
- 登字注意上方須往左右擴充及下方「豆」字的寫法。
- 發字下方的配置須帶一筆成形的概念。
- 恭字留心下方點的配置。
- 琴字下面「今」字的書寫方法要小心。

● 變體字字典 ●

● 1. 遇口擴充字形：注意「革」字上方一筆成形的寫法及「皆」字上方「比」字的寫法。
● 2. 打勾字形：「留」字及「貿」字上方的寫法應小心。
● 3. 中分字形：留意「替」字雙夫的寫法。
● 4. 壓頂字形：注意「脊」字上方的書寫技巧。
● 6. 視覺引導字形：注意「貨」字上方「化」字的寫法。

① 曾 曹 貫 貴 眾 革

① 豆 泉 盲 卓 皆 皇

② 留 貿 棗 粲 育 辟

③ 番 替 資 美 屎 炎

④ 每 有 春 番 食 憂

⑥ 貨 予 成 望 袋 丞

● 7. 交叉字形：小心「督」字上方「叔」字之寫法及「髮」
　　字上方三撇之寫法，注意「幣」字上方之書寫技巧。

● 10. 複雜字形：注意「麗」字上方省一筆的寫法，「豐」字
　　及「禁」字上方的寫法。

劣 勇 希 器
系 舞 卑 象

⑦

⑦

⑩

⑩

● 劣字上面「少」字的寫法要小心。

● 勇字注意上方類似「矛」字寫法。

● 希字上方交叉的字形要注意。

● 器字小心其雙口省一筆的書寫方式。

● 系字其三角形的寫法須注意並留意其反寫的技巧。

● 舞字留意下方「夕」字的寫法。

● 卑字其點的寫法須留心。

● 象字小心其下方類似「家」字的寫法。

● 變體字字典 ●

心 木
寸 女
皿 口
灬

● 1. 遇口擴充字形：注意「某」字上方一筆成形及「善」字上方二撇的寫法及「占」字半錯開的寫法。
● 2. 打勾字形：注意「忍」字上方的書寫技巧。
● 4. 壓頂字形：注意「愚」字應帶三角形的寫法。
● 5. 內包字形：注意「監」字上方類似「竹」字的寫法。

① 專　尊　妻　妾　界　某

① 忠　想　泉　惠　善　鼠

① 舌　台　告　占　吾　否

② 柔　柔　眾　慰　盟　忍

④ 盆　益　寒　愈　召　愚

⑤ 慰　罠　愁　盜　威　監

● 7. 交叉字形：注意「盤」字上方「般」字的寫法。
● 10.複雜字形：注意「然」字上方之書寫配置，「懸」之上方的「縣」帶兩三角形的寫法，「慾」字上方「谷」字帶雙人的寫法，「點」字的「占」帶半錯開的書寫技巧。

★特殊字

導 柔 梁 樂
無 熱 惡 悉

⑦

⑩

⑩

⑩

● 導字注意其捺弧度差的寫法。
● 柔字上方「矛」字的書寫方式要留意。
● 梁字留意其點的寫法。
● 樂字四點的配置須注意。
● 無字小心上方的及下方四點書寫配置。
● 熱字上方空間配置及「丸」字的寫法須留意。
● 惡字留心上方「亞」字的特殊寫法。
● 悉字上面「米」字一筆成形的概念要小心。

77

● 1. 遇口擴充字形：注意「風」字其內的書寫架構及「曆」字雙禾的寫法，「唇」字類似「衣」的寫法亦應小心。
● 2. 打勾字形：注意「周」字及「局」字「口」字可以做變化，「岡」字其「山」可帶一筆成形。
● 3. 中分字形：注意「囚」及「肉」人字的的寫法。

門 匕 口
虍 厂

① 回　固　同　向　風　閣

① 巨　臣　軍　原　唇　曆

① 石　匿　通　唇　右　凰

② 閣　周　局　匹　南　慶

② 有　布　尚　因　閣　廈

③ 囚　田　肉　閑　廈　厥

● 6. 視覺引導字形：注意「匹」字內部製造出趣味感的寫法。

● 7. 交叉字形：注意「虔」字上方帶半錯寫的寫法。

● 10. 複雜字形：注意「歷」字上方雙「禾」之寫法及「虛」字下方帶一筆成形之寫法，「厲」字下方也帶一筆成形。

為 函 老 瓦
虎 太 灰 孝

⑥

⑦

⑩

⑩

● 為字半錯開及四點的寫法要注意。
● 函字小心其類似「水」字的寫法。
● 老字其反勾製造趣味感的書寫方式。
● 瓦字須一筆成形且製造趣味感。
● 虎字上方半錯開及下方類似「風」字的寫法要小心。
● 太字留心「大」字及下面點的寫法。
● 灰字「火」字的寫法要小心。
● 孝字注意「老」字直接帶及「子」字的寫法。

●變體字字典●

● 1. 遇口擴充字形：注意「庶」字廿須帶一筆成形的寫法，「痘」字下方及「屋」字三角形的寫法。
● 2. 打勾字形：注意「府」及「痔」字其「寸」字的寫法。
● 3. 中分字形：注意「座」字雙人的寫法。
● 6. 視覺引導字形：注意「尾」字、「危」字及「庵」字反勾的寫法。

① 店 唐 庶 庫 磨 屆

① 居 痘 店 君 尺 肩

① 肴 盾 眉 局 星 層

② 斥 席 庸 屑 房 痔

③ 廣 康 屄 疾 病 座

⑥ 序 摩 尾 亢 危 庵

80

- 7. 交叉字形：注意「慶」字內含「心」字的寫法。
- 8. 其他字形：小心「鹿」字下方「比」字的寫法。
- 10. 複雜字形：注意「廳」字及「應」字下方「心」字的寫法，及「嚴」字雙口省一口和「療」字上方寫法須留意。

★ 特殊字

康 尿 雀 多
夜 存 差 屍

⑦

⑧

⑩

⑩

- 康字注意其下方「水」字的寫法。
- 尿字須留意「水」字的書寫方式。
- 雀字小心上方「少」字的寫法。
- 多字兩個「夕」字的書寫架構須注意。
- 存字留意「子」字的寫法。
- 夜字右方「夕」字的書寫配置須注意。
- 差字注意其半錯開的寫法。
- 屍字「死」字的寫法須小心。

● 變體字字典 ●

走之又

● 1. 遇口擴充字形：注意「逗」字其下三角形及「道」字上方二撇的寫法，「旭」字其「九」應提早做結束。
● 2. 打勾字形：注意「超」字其「走」應提早做結束。
● 3. 中分字形：「選」字的書寫方法應留意。
● 5. 內包字形：注意「遇」字一筆成形的技巧。

- 6. **視覺引導字形**：注意「逆」字下方帶一筆成形。
- 9. **三等分字形**：小心「避」字的寫法。
- 10. **複雜字形**：注意「還」字、「遠」字、「裁」字內部類似「衣」字的寫法。

迷 逐 匈 武
氣 鬼 赴 匆

⑥

⑨

⑩

⑩

- 迷字注意「米」字的書寫方式。
- 逐字其類似「家」字的寫法要留心。
- 匈字小心交叉的字形及下方一筆成形的寫法。
- 武字「戈」字的書寫方法要注意。
- 氣字須留意其內包「米」字的寫法。
- 鬼字下方打勾須提早做結束及三角形的寫法要小心。
- 赴字留心卜字最後一撇的寫法。
- 匆字兩撇及一點的寫法要注意。

● 1. 遇口擴充字形：注意「促」字弧度差寫法，「僅」字上方一筆成形的寫法。
● 2. 打勾字形：注意「伺」字「口」字誇張的寫法。
● 3. 中分字形：注意「俟」字上方一筆成形的寫法及「俱」字反寫的寫法。
● 4. 壓頂字形：注意「儉」字雙口的省筆寫法，及「僚」字上方寶蓋頭的寫法。
● 5. 內包字形：注意「彼」字下方交叉的寫法。

- 6. 視覺引導字形：注意「化」字及「作」字書寫方向。
- 7. 交叉字形：「後」字上方兩個三角形之寫法。
- 9. 三等分字形：注意「衡」字的書寫比例及分配，「倒」字一筆成形之寫法。
- 10. 複雜字形：「億」字及「德」字其下「心」字之書寫方式，並注意「建」字部首弧度差的寫法。

★特殊字

使 便 爲 像
偵 修 侮 僑

⑥
⑦
⑨
⑩

- 使、便二字須留意其下「人」字的寫法，橫的筆劃須配置適當。
- 僑須注意其半錯開及直角直接帶的寫法。
- 像要小心下方類似「家」的寫法。
- 偵字注意上方半錯開的寫法。
- 修注意其下方三筆及上方交叉的寫法。
- 侮字小心「母」字一筆成形的寫法。
- 僑字留意「口」字的書寫形式。

●變體字字典●

● 1. 遇口擴充字形：注意「沿」字上方類似「風」的寫法及「浪」字下方類似衣的寫法及「混」字下方「比」的寫法。
● 2. 打勾字形：注意「消」字上方二撇一筆成形的寫法及「河」、「洞」、「滴」的口誇張的寫法。
● 3. 中分字形：「沈」字及「況」字為中分接口打勾字所以須平行打勾製造趣味感。
● 4. 壓頂字形：注意「滯」字上方的寫法。
● 5. 內包字形：注意「派」字類似「衣」字一筆成形的寫法及「凋」、「減」口字誇張的寫法。

① 沿 沿 油 浩 活 酒

① 浪 涼 凍 泊 混 溫

② 河 沼 泥 滴 消 濁

③ 沈 決 池 況 洗 漠

④ 添 港 湊 滑 滯 演

⑤ 渭 演 況 派 減 源

- 6. 視覺引導字形：「汎」字及「汐」字之書寫並留意「汽」字下方「乙」字的書寫技巧。
- 7. 交叉字形：「渡」字其內部雙十必須帶一筆成形。
- 9. 三等分字形：留意「漲」字其右下方類似「衣」字形的寫法。
- 10. 複雜字型：「凜」字及「濠」字筆劃雖複雜，須控制橫線的筆畫空間。

★ 特殊字

冷 冰 泌 泳
淡 涡 滿 澄

⑥
⑦
⑨
⑩

- 冷字上方須帶一筆成形的概念
- 冰字留意「水」字的寫法。
- 泌字注意「必」字其兩點的寫法。
- 泳字小心「永」字其最後一撇打勾的寫法。
- 淡字注意雙火的寫法。
- 焗字注意下方「口」字的寫法。
- 滿字留意上方「廿」字一筆成形和下方四點的寫法。
- 澄的「登」字為特殊字，小心其上方及下方「豆」字的寫法。

● 1. 遇口擴充字形：注意「拒」字其內「口」字須一筆成形，「搭」字「草」字及「合」字上方的寫法，並掌握「據」、「塘」下面類似「古」字的寫法。
● 2. 打勾字形：注意「拘」字上方須擋起來。
● 3. 中分字形：注意「境」字及「挽」字中分接口打勾的寫法。
● 4. 壓頂字形：注意「捧」字上方類似「春」字的寫法。
● 5. 內包字形：注意「抱」字其上方須擋起來，下方打勾製造趣味感及「掘」字的出字須帶一筆成形。

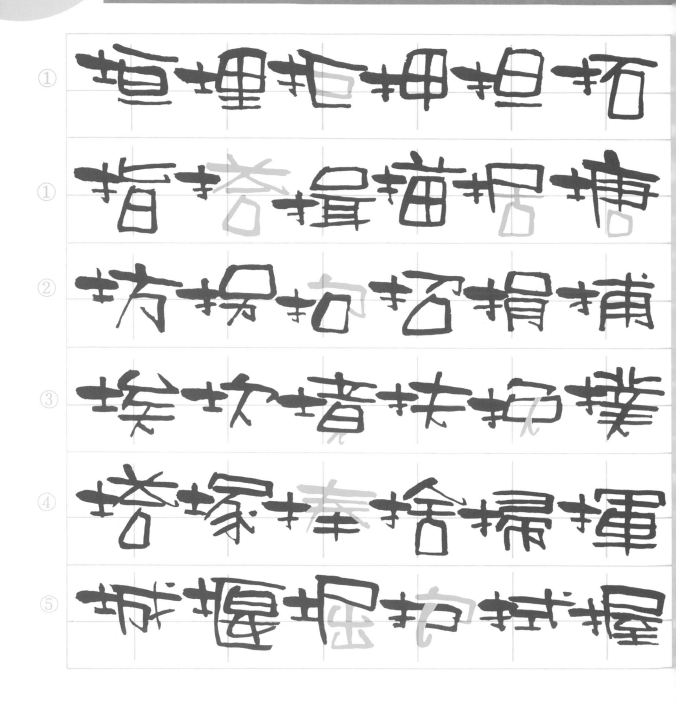

- 6. 視覺引導字形：注意「挑」字及「均」字二點之寫法。
- 7. 交叉字形：留意「搜」字上方之寫法。
- 9. 三等分字形：留意「擬」字之書寫架構。
- 10.複雜字形：注意「堤」字之弧度差的寫法，「壞」字下方類似「衣」字的寫法，及「換」字「人」及「大」字之寫法。

★ 特殊字

壞 塊 挫 操
孫 孤 埼 携

⑥
⑦
⑨
⑩

- 壞字注意雙口省一筆和下方類似「衣」字一筆成形的書寫方式。
- 塊字留意下方打勾須提早結束及三角形的寫法。
- 挫字小心上方雙人的書寫方式。
- 操字注意雙口省一筆的寫法。
- 孫字留意「系」字上方三角形一筆成形的書寫方式。
- 弧字其「瓜」字內三角形的寫法。
- 埼字留意「奇」字上方大字的書寫結構。
- 携字其「乃」字一筆成形的寫法。

●變體字字典●

● 1. 遇口擴充字形：注意「障」字及「陪」字上方類似「立」字一筆成形的寫法，「恨」字下方類似「衣」字的寫法。
● 2. 打勾字形：注意「物」字旁邊「勿」字的書寫技巧。
● 3. 中分字形：注意「恢」的「火」字及「挾」字雙人的寫法。
● 5. 內包字形：注意「陶」字下方須帶一筆成形的寫法。
● 6. 視覺引導字形：「慌」字下方三撇寫法須留意，及「悼」字上方須帶半錯開寫法。

● 7. 交叉字形：「降」字及「隆」字上方之書寫架構要注意。
● 8. 其他字形：留意「旅」字上方筆劃須擋起來。
● 10. 複雜字形：「犧」字及「獲」字之筆劃配比要注意，並須注意「隙」字上方「少」字的寫法。

★ 特殊字

慘 憐 隊 陰
際 豬 旋 隅

怪 挍 牧 降 隆 放 ⑦
搜 旅 恨 擾 限 隔 ⑧
犧 隔 嘹 攜 費 惟 ⑩
陛 邸 隙 陵 眺 嶽 ⑩

● 慘字注意其上三角形一筆成形的書寫方式。
● 憐字留意上方「米」字的書寫架構。
● 隊字小心類似「家」字的寫法。
● 陰字上方「今」字及下方三角形一筆成形的寫法。
● 際字「祭」字上方的書寫架構須留意。
● 豬字「老」字的書寫技巧須直接帶。
● 旋字注意下方弧度差的寫法。
● 隅字留意下方三角形一筆成形的寫法。

慘 憐 隊 陰
際 豬 旋 隅

火　木
禾　弓
王

● 1. 遇口擴充字形：注意「煙」字的書寫技巧。
● 2. 打勾字形：「楠」字其內三角形須一筆成形及「桐」字中的「口」字誇張技巧。
● 3. 中分字形：「現」字下方須平行打勾製造趣味感。
● 6. 視覺引導字形：注意「球」字的書寫架構及「棧」字雙戈的寫法。
● 7. 交叉字形：注意「校」字的書寫方法。
● 8. 其它字形：注意「機」字四個三角形的寫法。

① 畑　煙　枯　相　程　和
② 材　柿　楠　利　柄　桐
③ 橫　秋　現　秩　模　煩
⑥ 杯　科　球　琉　楞　棧
⑦ 枚　枚　技　校　榎　櫸
⑧ 松　私　強　弘　弦　機

- 9. **三等分字形**：注意「柳」字須帶一筆成形。
- 10. **複雜字形**：「煸」字下方的「羽」字寫法，「環」字下方類似「衣」字之寫法，「極」字之書寫架構及「彈」字雙口省一口之寫法都要注意。

★ 特殊字

燒 核 移 稀
稻 珍 桶 橘

⑨
⑩
⑩
⑩

- 燒字三土及下方中分平行製造趣味感。
- 核字注意其「亥」字的書寫方法。
- 移字「多」字的寫法須留意。
- 稀字上方的交叉字形直接帶及下方不過半的書寫方式。
- 稻字注意右方配置的書寫架構。
- 珍字左方三撇的書寫架構須留意。
- 桶字、橘字留意上方類似「矛」字的寫法，橘字的橫筆須控制。

矢 耳 石
歹 立 女
衤 礻 貝

- 1. 遇口擴充字形：「媒」字上方須一筆成形及「短」字其「豆」字，中的三角形須一筆成形。
- 2. 打勾字形：注意「殉」字上方須擋起來。
- 3. 中分字形：「禎」字上方須帶半錯開的寫法。
- 5. 內包字形：注意「姻」字其內「大」字的寫法，「礪」字下方三角形的寫法，「祠」字「口」字誇張的寫法。
- 6. 視覺引導字形：「貼」字上方須帶半錯開的寫法。

● 7. 交叉字形：注意「複」字雙擋法之寫法。
● 8. 其他字形：注意「抵」字「砥」字之下方一橫的寫法。
● 10.複雜字形：「嫌」字其內必須帶一筆成形之寫法，
　　「禍」字須帶半錯開的寫法，「襟」字上方雙林之寫法，
　　及「孃」字下方類似「衣」字還有「禍」字及「矯」字的
　　「口」須誇張化之寫法都必須注意。

★特殊字

婿 禪 確 碑
礎 硬 砂 恥

⑦

⑧

⑩

⑩

● 婿字上方捺的弧度差的寫法。
● 禪字上方雙口省一筆的書寫方法。
● 確字右方隹字的寫法。
● 碑字留意「卑」字下方的寫法。
● 礎字上方雙林的寫法及下方弧度差的寫法須留意。
● 硬字注意下方交叉弧度差的寫法。
● 砂字右方「少」字的寫法須留意。
● 恥字「心」字的寫法要注意。

婿 禪 確 碑
礎 硬 砂 恥

●變體字字典●

口 日
月 目

- ●1. 遇口擴充字形：注意「脂」字上方筆劃書寫方向。
- ●2. 打勾字形：注意「時」字下方「寸」字的寫法。
- ●3. 中分字形：注意「喫」字的書寫方式及「嘆」字上方「廿」須帶一筆成形的寫法。
- ●4. 壓頂字形：注意「腕」字下面的書寫架構。
- ●6. 視覺引導字形：注意「呼」及「眺」字最後一撇的寫法。

① 晒 唱 肥 胆 脂 咽

② 叭 吻 肺 肪 呀 時

③ 吠 吹 呪 映 哎 喫

③ 嘆 膜 脫 喚 眈 唱

④ 喧 腕 眺 哈 睦 腔

⑥ 叫 吋 呼 晥 昨 脈

96

- 7. 交叉字形：注意「腹」字的雙擋法之寫法。
- 8. 其他字形：注意「胎」字上方三角形之寫法。
- 9. 三等分字形：「腳」字下方三角形須帶一筆成形。
- 10. 複雜字型：注意「燒」字上方三土之寫法，「豚」字類似「家」字之寫法。

★特殊字

吟 吸 腺 瞬
啖 咳 咪 腦

⑦
⑧
⑨
⑩

- 吟字右方「今」字的書寫方式要注意。
- 吸字注意交叉及半錯開的寫法。
- 腺字留意下方水字的書寫方式。
- 瞬字右方「舜」字下方的書寫方法。
- 啖字其雙火的寫法要注意。
- 咳字右方「亥」字的寫法須小心。
- 咪字留意「米」字的書寫方式。
- 腦字注意上方三撇及下方交叉的寫法。

● 變體字字典 ●

米 系
舟 言

- ●1. 遇口擴充字形：「謀」字上方甘須帶一筆成形的寫法及「粘」字半錯開的寫法。
- ●2. 打勾字形：注意「納」字其內「入」字的寫法。
- ●3.4. 中分及壓頂字形：注意「繡」字半錯開的寫法及「談」字雙火的寫法要留意。
- ●5. 內包字形：注意「網」字其下，須製造趣味感及「絢」、「糖」口字須誇張。

① 粗 結 結 話 謀 絽

① 緯 結 蒡 諒 粘 詔

② 紛 絹 約 綿 納 精

③ 說 積 綜 緩 繪 綉

③ 統 談 締 詮 韓 誼

⑤ 糖 絢 編 網 弒 弒

98

- 6. 視覺引導的字形：注意「純」字及「託」字反勾的寫法。
- 7. 交叉字形：注意「總」字其右方之書寫配置。
- 9. 三等分字形：注意「纖」字及「縱」字上方雙人之寫法，「縱」字、「艇」字、「謎」字之弧度差之寫法。
- 10. 複雜字形：「緒」字上方之「老」字頭之寫法。

★ 特殊字

粹 經 認 誇
謁 船 綱 繰

⑥

⑦

⑨

⑩

- 粹字留意「卒」字雙人的寫法。
- 經字小心上方三撇的書寫方式。
- 認字上方交叉及「心」字的寫法須注意。
- 誇字注意上方「大」字的寫法及下方製造趣味感的字形。
- 謁字留意其內「人」字的寫法。
- 船字上方類似「風」字的寫法要小心。
- 綱字「山」字須一筆成形。
- 繰字其雙口省一筆的寫法須留意。

● 變體字字典 ●

金 足
食

● 1. 遇口擴充字形：注意「銀」字類似「衣」的寫法。
● 2. 打勾字形：注意「飼」字其下類似「口」字的誇張技巧。
● 3. 中分字形：注意「饒」字雙土的寫法。
● 4. 壓頂字形：「鐐」字上方類似「大」字的寫法。
● 6. 視覺引導字形：注意「飩」字反勾的寫法。
● 7. 交叉字形：注意「躍」字「羽」的寫法。

① 距 釯 銀 錯 鉛 餌

② 釣 錦 錫 飽 飼 飾

③ 銳 鉄 鏡 鎮 飲 饒

④ 錠 鐐 餘 館 餡 銓

⑥ 趾 跳 蹼 飢 餅 飩

⑦ 踏 飯 餃 躍 鎌 鐘

●11.三等分的字型：留意「鍵」字弧度差之寫法，「鍋」字半錯開之寫法，「錄」字下方「水」字之寫法，注意「餵」字下方類似「衣」字之寫法，「餞」字右方雙「戈」之寫法。

★特殊字

踊 銘 鈴 銅
鐐 餚 踏 鍊

⑨

⑩

⑩

●「踊」字注意上方類似「矛」字的寫法。
●銘字右上方「夕」字的寫法須留意。
●鈴字右方「令」字的寫法要小心。
●銅字其內口字的變化須注意。
●鐐字注意「寮」字上方的寫法。
●餚字右上方交叉的寫法直接帶。
●踏字上方「水」字的寫法須留意。
●鍊字注意其下兩撇的寫法。

踊 銘 鈴 銅
鐐 餚 踏 鍊

田 革 馬
鳥 山 巾
魚 虫

● 1. 遇口擴充字形：注意「鮎」字半錯開的寫法。
● 2. 打勾字形：注意「靫」字交叉的寫法及「駒」字「口」字誇張技巧。
● 3. 中分字形：注意「雞」字兩個三角形的寫法。
● 4. 壓頂字形：注意「蜷」字旁邊的書寫技巧。
● 6. 視覺引導字形：注意「帖」字半錯開的寫法。
● 7. 交叉字形：留意「鮫」字的書寫架構。

- 7. 交叉字形：注意「駁」字上方交叉的寫法
- 10.複雜字形：注意「幡」字上方「米」字之寫法，「鯖」字上方交叉的寫法，「驟」字類似兩三角形之寫法，「劍」字、「戰」字、「罐」字，雙口省一之寫法。

★特殊字

疑 臨 疏 野
將 齡 髓 靜

⑦

⑩

⑩

⑩

- 疑字留意上方類似「矛」字及弧度差的寫法。
- 臨字其雙口省一筆的寫法須注意。
- 疏字注意下方三撇的寫法。
- 野字右方類似「矛」字的寫法要留意。
- 將字上方「夕」字及下方「寸」字的寫法須小心。
- 齡字留意其「齒」部內四人的寫法。
- 髓字右方弧度差的寫法須注意
- 靜字注意「爭」字正勾的書寫方式。

●1.遇口擴充字形：注意「剖」字及「彰」字其上「立」字須帶一筆成形的寫法，「卻」字上方雙人的寫法。
●2.打勾字形：注意「剃」字其「弓」字須帶一筆成形的寫法。
●3.中分字形：注意「難」字上方須帶一筆成形及「頫」字雙人的寫法。
●4.壓頂字形：「勃」字下方「子」字的寫法。
●5.內包字形：注意「剛」字其「山」字須帶一筆成形及「創」字、「彫」字的「口」字寫法須誇張。

● 6. 視覺引導字形：注意「卯」字一筆成形的寫法。
● 10. 複雜字形：注意「歐」字和「勸」字雙口省一口的筆法，「劇」字下方類似「家」字的寫法，「雜」字左方雙人之寫法。

★ 特殊字

剎 獸 顏 救
領 雄 鄉 頻

⑥

⑩

⑩

⑩

● 剎字留意右上方的交叉字形。
● 獸字雙口省一筆的寫法須注意。
● 顏字注意左下方三撇的寫法。
● 救字左方類似「水」字四點的寫法要小心。
● 雄字左方三角形的寫法須注意。
● 鄉字注意類似「系」字的寫法。
● 頻字「步」字的寫法須小心。

● 變體字字典 ●

人 大
夫 宀

● 1. 遇口擴充字形：注意「會」字其內二撇的寫法及「堂」字上方三撇的寫法，「卷」字應製造趣味感及「害」、「舍」下方口字帶「古」字寫法。
● 2. 打勾字形：注意「命」字其「ㄚ」字應帶一筆成形的寫法。
● 3. 中分字形：注意「寬」字上方二撇的寫法。
● 6. 視覺引導字形：注意「多」字下方二撇的寫法。

① 今 倉 會 官 宙 宣
① 客 宜 害 寅 堂 春
① 茶 軍 卷 食 富 舍
② 分 命 守 常 券 奪
③ 寬 冥 完 寶 寅 奉
⑥ 多 今 奔 宇 宅 壹

- 7. 交叉字形：注意「冠」字右方之「元」字須提早做結束。
- 10. 複雜字形：注意「黨」字下方「黑」字之寫法，「套」字及「窒」字下方三角形之寫法，留心「窗」其內部的書寫架構。

★ 特殊字

冠 家 傘 察
憲 蜜 寒 泰

⑥
⑦
⑩
⑩

- 冠字留意「元」字要提早做結束和「寸」字的寫法。
- 家字下方的寫法要小心。
- 傘字留心雙人的寫法。
- 察字「祭」字上方的書寫架構要注意。
- 憲字注意下方「心」字的書寫方式。
- 蜜字留心「必」字其點的寫法。
- 寒字其下二點的寫法要注意。
- 泰字注意下方四點的書寫方法

●變體字字典●

木 止
禾 山
士 二

● 1. 遇口擴充字形:「色」字應提早做結束以製造趣味感,「音」字及「章」字其上「立」字一筆成形的寫法及「尙」下方「口」字須誇張。
● 2. 打勾字形:注意「肖」字上方三撇的寫法。
● 3. 中分字形:注意「炭」字其下「火」字的寫法。
● 4. 壓頂字形:注意「壺」字其內「亞」字的寫法及「崗」字其下,「山」字須一筆成形的寫法。
● 6. 視覺引導字形:注意「享」字及「季」字其下「子」字的寫法。

① 士 京 色 壺 岩 吉

① 音 章 香 杏 查 肖

② 方 市 角 肯 青 肖

③ 未 色 炭 章 先 青

④ 享 亭 豪 崙 壺 崗

⑥ 文 交 享 爭 季 步

- 8. **其他字形**：注意「衷」字及「衰」字的相異點。
- 9. **複雜字形**：注意「崖」字雙「土」之書寫方法，「秀」字其下部「乃」字必須半錯開，「嵌」字內部「甘」必須帶一筆成形。

★ 特殊字

卒 率 夜 炎
素 毒 棄 歲

⑧

⑩

⑩

⑩

- 卒字注意雙人的寫法。
- 率字兩個三角形及四點的寫法要小心。
- 夜字右方的書寫架構要注意。
- 炎字須留心下方「及」字半錯開及交叉的寫法。
- 素字下方「系」字的寫法要留心。
- 毒字留意下方「母」字一筆成形的寫法。
- 棄字「廿」字帶一筆成形的寫法須注意。
- 歲字注意下方的筆劃配置。

竹
艹

- 1. 遇口擴充字形：注意「苫」字牛錯開的寫法及「菩」字、「笠」字其「立」字一筆成形的寫法。
- 2. 打勾字形：注意「芽」字的書寫技巧。
- 3. 中分字形：注意「荻」字及「萩」字其「火」的寫法。
- 4. 壓頂字形：「慕」字下方三點須注意及「蒙」字下方類似「家」字的寫法。

① 若　苫　苦　茜　茸　草

① 善　首　菌　芝　節　苻

② 芳　芽　前　笑　第　筋

③ 革　苙　荻　莫　萩　笠

④ 萱　募　墓　幕　慕　暮

④ 夢　蒙　荅　策　管　籐

- 5. 內包字形：注意「菌」字其內「禾」字之寫法。
- 6. 視覺引導字形：注意「芝」字的書寫架構配比。
- 10. 複雜字形：注意「蓄」字及「蓋」字上頭之「草」字書寫，留意「薰」、「蘭」、「薄」之橫線筆劃配置。

★ 特殊字

萊 蒸 慈 籍
菊 葬 蓼 蔽

⑤
⑥
⑩
⑩

- 萊字雙人的書寫方式須小心。
- 蒸字留意「水」字的寫法。
- 慈字三角形及下方「心」字的寫法要注意。
- 籍字注意下方的書寫技巧。
- 菊字「米」字的寫法要留意。
- 葬字小心「死」字及下方的配置。
- 蓼字「羽」字和下方三撇寫法要注意。
- 蔽字留心下方書寫的筆劃配置。

111

● 變體字字典 ●

田 四
雨 玉
兩 羽
口 曰

● 1. 遇口擴充字形:「足」字下方弧度差應大一點,
「邑」字及「毘」字應提早做結束以製造趣味感。
● 2. 打勾字形:注意「昂」字下方「卬」字的寫法。
● 3. 中分字形:注意「晃」字的寫法。
● 4. 壓頂字形:「巷」字應製造趣味感。
● 6. 視覺引導字形:注意「罪」字下方「非」字的寫法

① (字形圖示)
① (字形圖示)
② (字形圖示)
③ (字形圖示)
④ (字形圖示)
⑥ (字形圖示)

- 7. 交叉字形：注意「愛」內部「心」字之寫法。
- 10.複雜字形：注意「罷」字下方「能」的配置，留意「震」字、「養」字下方類似「衣」字的寫法，「霸」字下方的「革」字上方須帶一筆成形。

★特殊字

品 零 齊 蚤
登 發 恭 琴

⑦

⑩

⑩

⑩

- 品字留意雙口省一筆的寫法。
- 零字「雨」字四點和下方「令」字須注意。
- 齊字小心上方的筆劃配置。
- 蚤字上方交叉及點的寫法要留意。
- 登字注意上方須往左右擴充及下方「豆」字的寫法。
- 發字下方的配置須帶一筆成形的概念。
- 恭字留心下方點的配置。
- 琴字下面「今」字的書寫方法要小心。

●變體字字典●

系 曰 目
刀 王 衣
攵 大 曰
 火 貝

- ●1. 遇口擴充字形：注意「革」字上方一筆成形的寫法及「皆」字上方「比」字的寫法。
- ●2. 打勾字形：「留」字及「貿」字上方的寫法應小心。
- ●3. 中分字形：留意「替」字雙夫的寫法。
- ●4. 壓頂字形：注意「脊」字上方的書寫技巧。
- ●6. 視覺引導字形：注意「貨」字上方「化」字的寫法。

① 皆 曹 貫 貴 累 革

① 豆 桌 盲 卓 皆 皇

② 留 貿 製 肖 裂 臂

③ 習 替 資 羊 兔 災

④ 每 有 奮 番 貧 憂

⑥ 貨 予 死 望 袋 柔

●7. 交叉字形：小心「督」字上方「叔」字之寫法及「髮」
字上方三撇之寫法，注意「幣」字上方之書寫技巧。

●10. 複雜字形：注意「麗」字上方省一筆的寫法，「豐」字
及「禁」字上方的寫法。

★特殊字

劣 勇 希 器
系 舞 卑 象

⑦

⑦

⑩

⑩

●劣字上面「少」字的寫法要小心。

●勇字注意上方類似「矛」字寫法。

●希字上方交叉的字形要注意。

●器字小心其雙口省一筆的書寫方式。

●系字其三角形的寫法須注意。

●舞字留意下方「夕」字的寫法。

●卑字其點的寫法須留心。

●象字小心其下方類似「家」字的寫法。

●變體字字典●

口 女 木
心 皿
灬 寸

● 1.遇口擴充字形：注意「某」字上方一筆成形，「善」字上方二撇的寫法及「占」字半錯開的寫法。
● 2.打勾字形：注意「忍」字上方的書寫技巧。
● 4.壓頂字形：注意「愚」字應帶三角形的寫法。
● 5.內包字形：注意「監」字上方類似「竹」字的寫法。

① 東 單 妻 耄 思 某

① 忠 想 泉 惠 耆 禽

① 舌 台 告 占 吾 否

② 架 梨 叟 豪 盟 忍

④ 盆 益 寒 豪 含 愚

⑤ 感 思 慰 盛 威 監

● 7. 交叉字型：注意「盤」字上方「般」字的寫法。
● 10.複雜字形：注意「然」字上方之書寫配置，「懸」字之上方的「縣」帶兩三角形的寫法，「慾」字上方「谷」字帶雙人的寫法，「點」字的「占」帶半錯開的書寫技巧。

★特殊字

導　柔　梁　樂
無　熱　惡　悉

⑦

⑩

⑩

⑩

● 導字注意其捺弧度差的寫法。
● 柔字上方「矛」字的書寫方式要留意。
● 梁字留意其點的寫法。
● 樂字四點的配置須注意。
● 無字小心上方的及下方四點書寫配置。
● 熱字上方空間配置及「丸」字的寫法須留意。
● 惡字留心上方「亞」字的特殊寫法。
● 悉字上面「米」字一筆成形的概念要小心。

品 虍 門
 厂 匸
 口 口

● 1. 遇口擴充字形：注意「風」字其內的書寫架構及「曆」字雙禾的寫法，「唇」字類似「衣」的寫法亦應小心。
● 2. 打勾字形：注意「周」字及「局」字「口」字須誇張，「岡」字其「山」可帶一筆成形。
● 3. 中分字形：注意「囚」及「肉」人字的的寫法。

- 6. 視覺引導字形：注意「匹」字內部製造出趣味感的寫法。
- 7. 交叉字形：注意「虔」字上方帶半錯寫的寫法。
- 10. 複雜字形：注意「歷」字上方雙「禾」之寫法及「虛」字下方帶一筆成形之寫法，「厲」字下方也帶一筆成形。

爲 函 老 瓦
虎 太 灰 孝

⑥

⑦

⑩

⑩

- 爲字半錯開及四點的寫法要注意。
- 函字小心其類似「水」字的寫法。
- 老字其反勾製造趣味感的書寫方式。
- 瓦字須一筆成形且製造趣味感。
- 虎字上方半錯開及下方類似「風」字的寫法要小心。
- 太字留心「大」字及下面點的寫法。
- 灰字「火」字的寫法要小心。
- 孝字注意「老」字直接帶及「子」字的寫法。

爲 函 老 瓦
虎 太 灰 孝

●1. 遇口擴充字形：注意「庶」字「廿」須帶一筆成形的寫法，「痘」字下方及「屋」字帶三角形的寫法。
●2. 打勾字形：注意「府」及「痔」字其「寸」字的寫法。
●3. 中分字形：注意「座」字雙人的寫法。
●6. 視覺引導字形：注意「尾」字、「危」字及「庵」字反勾的寫法。

① 店 唐 宋 庫 麼 届

① 居 痘 庀 君 尺 盾

① 者 看 届 家 屋 層

② 床 席 庸 屑 房 产

③ 廣 庚 疾 病 保 座

⑥ 序 摩 尾 危 危 庵

★特殊字

康 尿 雀 多
夜 存 差 屍

⑦
⑧
⑩
⑩

●康字注意其下方「水」字的寫法。

●尿字須留意「水」字的書寫方式。

●雀字小心上方「少」字的寫法。

●多字兩個「夕」字的書寫架構須注意。

●存字留意「子」字的寫法。

●夜字右方「夕」字的書寫配置須注意。

●差字注意其半錯開的寫法。

●屍字「死」字的寫法須小心。

●變體字字典●

走
之
又

- ● 1. 遇口擴充字形：注意「逗」字其下三角形及「道」字上方二撇的寫法，「旭」字其「九」應提早做結束。
- ● 2. 打勾字形：注意「超」字其「走」應提早做結束。
- ● 3. 中分字形：「選」字的書寫方法應留意。
- ● 5. 內包字形：注意「遇」字一筆成形的技巧。

① 逗 返 迫 運 凍 造

① 連 道 遭 西 迴 運

① 自 直 旭 軍 裁 還

② 迎 超 役 票 冇 易 寫

③ 迷 選 逸 迷 朝 兔 勉

⑤ 逋 遇 逼 遇 式 越

★特殊字

- 6. 視覺引導字形：注意「逆」字下方帶一筆成形。
- 9. 三等分字形：小心「避」字的寫法。
- 10.複雜字形：注意「還」字、「遠」字、「裁」字內部類似「衣」字的寫法。

迷 逐 匈 武
氣 鬼 赴 匆

⑥
⑨
⑩
⑩

- 迷字注意「米」字的書寫方式。
- 逐字其類似「家」字的寫法要留心。
- 匈字小心交叉的字形及下方一筆成形的寫法。
- 武字「戈」字的書寫方法要注意。
- 氣字須留意其內包「米」字的寫法。
- 鬼字下方打勾須提早做結束及三角形的寫法要小心。
- 赴字留心卜字最後一撇的寫法。
- 匆字兩撇及一點的寫法要注意。

· 「月」字的寫法除往上向外擴充書寫外，並可很寫意的打勾。

★ 書寫小偏方 ★

· 內包字形其書寫概念與「月」字大致相同。

· 戴帽字的字形向上並往內書寫帶半錯開。

· 「巾」與「皿」字
其書寫都是往上向外擴充書寫。

· 「骨」與「風」字需留
意一筆成形的書寫概念，「過」字
則帶半錯開。

· 「雨」與「舟」字跟
內包字形書寫方式大致相同。

・編排與構成

　　　　　・各種字形書寫技巧

　　・部首的變化

　　　・變體字的組合

<肆> 創意與變化POP

★筆肚二個字字形組合

書寫整組字需不留字間，且每個字形書寫時需互補讓整組的字形更完整。上圖為單純的字形組合，下圖則運用不同的花邊組合及配件裝飾畫面更有說服力，更精緻。

126

★筆尖字二個字字形組合

筆尖字形給予人較瀟洒的動態，更隨意及親切的感覺，其字形組合也是不留字間，並將其重心放置於正中央，讓字形有更穩定的效果，下圖的裝飾需選擇配合字形涵意，來加以做適當的點綴。

★筆肚字三個字字形組合

筆肚字其字架較為豐滿，其配置的方位可做大幅度的調整，但字間不能預留太多的空間，直與橫的字形重心仍放置於正中央，並留意各種不同形式的裝飾風格，配合字形的傳達意境，可做適度的修整。

★ 筆尖字三個字字形組合

筆尖字的字架比筆肚字更為扁平，並將「口」字更為誇大，除了
讓字形有強烈的活潑感外，更可表現出字形的整體律動，可大方運用
互補的原則加以變化。其裝飾的圖案更讓字形將其特色做充份的表達。

★筆肚字四個字字形組合

此種字體可應用在POP 海報，及書籤的製作上，因為筆肚字給予人較厚重的感覺，但其組合架構仍需充份掌握其緊密的間距，使字形更為穩定。上圖的裝飾可供參考。

★筆尖四個字字形組合

筆尖字由於筆劃較為細膩，所以若是書寫在 POP 海報上，可能說服力較弱，所以適合較小的作品，可在方寸之間呈現出精緻的感覺，上圖的配件裝飾也可根據字形涵意做更有意義的設計。

★筆肚字整組字字形組合

書寫整組字時，其互補的作用須發揮的更明顯，且可選擇筆劃較少的字形為緩衝字，方可使整組字的大小呼應更為貼切，較適合應用在書籤或是標語的上方，來製造其精緻感。

★筆尖字整組字字形組合

此種字體可應用書籤上，並且可將其意境傳達的更明確，上圖運用幾何圖形裝飾讓整組字更有親切感，屬於較活潑的路線，下圖利用印章來強調其中國味的感覺。

★部首的變化

這三種部首「水」部：除了可誇張第一筆讓筆劃較粗外，並可適時選擇畫圈打點來增加字形的趣味性。「手」部：筆畫可帶一筆成型，其直筆需往內寫。「阜」部：可強調一筆成型帶「3」的寫法。

筆肚字　筆尖字

筆肚字　筆尖字

筆肚字　筆尖字

★部首的變化

「心」部：其表現空間較多元化，可帶一筆成型及畫圈打點加以配合。「木」部其二撇，需掌握一長一短，也可轉換成畫圈打點使字形更有趣味感。「口」部：其相似的字形架構，皆可帶一筆成形的書寫方法。

惟

筆肚字　筆尖字

桶

筆肚字　筆尖字

哄

筆肚字　筆尖字

貝火米

★ 部首的變化

「貝」部：可掌握一筆成形的概念，其口字內二橫任意變化。「火」部：其上二點可畫圓弧、打點及一筆成形皆可運用。「米」部：其四點的表現空間，皆可做充分的表現，畫圈及一筆成形任意做選擇。

賄

筆肚字　　筆尖字

煙

筆肚字　　筆尖字

糧

筆肚字　　筆尖字

★部首的變化

「糸」部：其上方二個三角形的架構可帶一筆成形，其下方二撇可畫圈打點。「金」部：其上二撇一長一短，也可直接帶，其下二點也可變化。「女」部：交叉筆劃表現空間很多，以下範例可供做參考。

糸金女

筆肚字　筆尖字

筆肚字　筆尖字

筆肚字　筆尖字

食攵竹艹

★**部首的變化**

「食」部：其上方兩撇可一粗一細，收筆時打勾製造趣味感，帶一筆成形的寫法。「攵」部：其交叉字形多變化，其下方筆畫須往內移，使字形更穩定。「艹」、「竹」部：草字上方二點可一粗一細或誇張向左右擴充書寫，「竹」部其橫筆需連寫。

筆肚字　筆尖字

筆肚字　筆尖字

筆肚字　筆尖字

★部首的變化

「雨」部：注意其四點的變化，掌握視覺引導向內擴充書寫，並可畫圈打點。「衣」部：其可架構充份發揮一筆成形的概念，可強調畫圈打點。「心」部：其發揮空間有撇有點帶一筆成形書寫，所以可塑性極強。

雨衣心

雲　筆肚字　筆尖字

製　筆肚字　筆尖字

念　筆肚字　筆尖字

辶 灬 宀

★部首的變化

「辶」部：可充份傳達字形的律動也是製造趣味感最好的地方，其點及收筆、打勾的變化皆可使字形更活潑。「火」部：其四點的架構與「心」部大致雷同，其筆劃需向內集中，最後一點可製造趣味感。「點」的變化：配置於部首其上方的一點，皆可任意作變化。

筆肚字　筆尖字

逝

筆肚字　筆尖字

無

筆肚字　筆尖字

高

<三>各種字的書寫技巧

吸收之前的各種變體字的架構接下來要為大家介紹的是各種字體的變化，每種都有其情感的傳達與展現，所以讀者可以依自己的版面所需來選擇合適的字形表現。以下為大家介紹的字形有

（1）變體字：

就是延續之前所叙述加以延伸。

（2）抖字：

就是發抖的字形可應用於相關的字體情感上。

（3）第一筆字：

即是在任何字的第一筆加粗的意思。

★各種字形的變化

（8）收筆字：
利用收筆每個筆劃來組合字形。以上8種字形皆在後續的版面上將做更詳細的介紹。

（4）仿毛筆字：

就是楷書與變體字的結合。

（7）闊嘴字：

就是遇到有口的字形予以擴充放大。

（6）斜體字：

給予人較寫意的感覺，書寫時需往右下傾斜。

（5）打點字：

就是選擇合適的筆畫利用畫圈打點來替代。

★ 變體字 ★

變體字為一般書寫字體的基本架構，以它來做根本，才能衍生以下字形，變體字只要掌握前述的書寫技巧，一般來說就可以了。但須注意其「直角」、「圓角」、及收筆時製造趣味感的地方因本身字形給人的感覺是比較圓潤，所以第一筆比較粗，且字間不要留。其字形適合在比較中國味的海報，如茶藝館和泡味紅茶店都可運用於海報的主標題。

● 具象剪貼可增加版面的精緻度，使海報更具說服力。

●抖字也可以運用在較活潑的版面構成。

★抖字★

從字眼上來看，顧名思義就是發抖的字形，其表現的空間，比較適合運用在相關的字眼上，如：害怕、靈異、恐怖等……字眼，其書寫技巧則有點帶筆尖字的書寫概念，運用一筆成形的技法，運筆時儘量要懂得去轉筆，讓它筆劃大小的殊異性可以明顯的表現出來，書寫要領手略為發抖，讓它真的有「抖」的動感出現，此種字形比較適合運用在古董店、泡沫紅茶店都很恰當，其運用在相關字眼的海報如鬼屋也都可以表現其獨特的味道。

●撕貼可使版面更具傳統風味，最後可利用毛筆做最後的修飾。

★ 第一筆字 ★

原則上是帶變體字的基本概念來書寫，只是它的風格是強調第一筆特別的粗，其餘的筆劃皆用筆尖來書寫，但是書寫時墨汁必須沾多一點，書寫起來效果才會比較漂亮。書寫時筆劃交接處，利用其墨汁飽和暈開所製造的圓潤度，來達成接筆的效果，此種字形本身感覺比較細緻，可運用在書籤或一般海報上，則此種字體較為適合製作的小型作品，運用在海報的副標題或說明義效果都不錯。

●第一筆字給予人嬉皮樣，有頭重腳輕的感覺。

●圖片應用在POP海報上使畫面更加細膩。

● 仿毛筆字給人一氣呵成的舒暢感，注意角度的書寫為原則。

★ 仿毛筆字 ★

所謂的仿毛筆字，就是結合變體字的特性和毛筆字的特性做為字架的基本架構，筆劃不管是橫筆或是直筆，其書寫時都略為收筆，筆尾有略呈尖的感覺筆劃略往上揚，應注意到直角時須轉筆尖收筆，勾的時候，為反勾下來，每一筆撇的地方，仿毛筆字則較率性，此種風格可與變體字相提並論，運用的地方雷同，在各式屬於中國味的地方。

● 可運用國畫的觀念變體字的海報更有韻味。

★打點字★

●打點字的趣味性更能將字體活性化。

打點字就是每一組字都必須尋求當中畫圈打點的共同
處,才能將其特色明顯的表現出來,它的特色是說,一
個字當中只能畫一個圈,可以選擇適合的地方來畫圈打
點,製造它強烈的趣味感,畫圈打點應在字形右下方較
合適,本身也有結合到筆尖字的概念,其口都略為誇
張,也有帶點抖字的感覺,其字形比較方整但有活潑的
動態,在一些幼教行業或中國風味道的海報都可以加以
運用。

●撕貼的效果最容易突顯變體字海報的精緻度。

● 斜體字擁有另類完全不同的韻味，表現出變體字可塑性的一面。

顧各思義就是整個字架偏右下來書寫，此種字形給人較為瀟脫，比較寫意的感覺，值得注意的是其寫法都有帶連筆的感覺，並運用筆尖來製造趣味感，讓字形有一種與眾不同的風格，別於其他字形的表現，在感覺上來講，是比較完整的字架，運用變體字的概念，遇到直角的地方也是帶反勾回來的技法，只是將整個字架往右下方書寫，可運用在較為寫意的海報上，還有比較流暢的字眼上。

★闊嘴字★

也就是此種字形遇到「口」字都須誇張放大,使字形感覺上比較可愛,其中融合筆尖字的感覺較為明顯,書寫時也是運用較多的墨汁,將筆形成類似麥克筆頭,書寫概念是帶POP個性字的概念來書寫,此字形可運用在較活潑的海報上,讓其風格更特殊,也可以利用畫圈打點的概念來增加字形本身的趣味意味。

●可利用蠟筆的隱約性傳達變體字的神秘感。

●副標題採直破壞。

●收筆字給予人較剛硬的感覺，配合撕貼及蠟筆的觸感使版面更加柔和。

★ 收筆字 ★

就是由筆頭比較粗，筆尖比較細的筆劃來構成，書寫時，運用寫麥克筆的書寫概念，將每一筆劃製造成三角形，無形之中所組合成的字架就會有比較特殊的風格，此種字型也是屬於較容易學習的一種字，但是須對麥克筆字有充分了解的人，上手較容易進入狀況，本身此種字形給人較「硬」的感覺，蠻適合運用在一些主標題的應用，較不適合在副標題和說明文的應用，小型字也不合適。此種字形有點類似仿毛筆字，但其架構較為簡單俐落，讀者可依自己需要加以發揮應用。

●依序是主標題、副標題、說明文、指示文。

149

＜四＞編排與構成

★構成要素★

製做POP海報有區分基本的構成要素為主標題、副標題、說明文、指示文等四大類。

（1）主標題：為一張海報的主題，除了字大以外其涵意需簡單明瞭，所以字數不宜太多大約在2～5個字，其裝飾需二種使主標題更光鮮亮麗。**（2）副標題**：其主要的概念是用來輔助主標題，使整個海報的主題更易突顯，除了字較小外，其裝飾只能一種，字數為6～10個

主標題

副標題

說明文

指示文

插圖

指示文（輔助文案）

字說明主標題的用意及傳達的訊息，達到傳播的效能。（3）**說明文**：說明文：顧名思義就是告知閱讀者整張海報的用意，但其字數不宜太多，可區分的形式有：敘述式、條文式，讀者可依自己的需求加以選擇。其字不需裝飾以免造成視覺混亂。（4）**指示文**：指的就是次要的文案及店名或社團名，所以字體不宜太大以避免喧賓奪主。以下的範例讀者可配合對照理解。

★輔助要素★

一張好的POP海報不光只是寫寫字就可以了，還需要合適的裝飾予以襯托使版面更精緻，可分為以下五點的概念：（1）**配件裝飾**：此種裝飾可應用任何幾何圖形來帶，並配合較簡易的造形如：雲朵、爆炸圖案、…等，皆可讓畫面更活潑更吸引人。（2）**底紋**：可區分為字形裝飾、以圖為底，其顏色選擇以淺色為主才能襯托出主題的完整性，扮演好配角的角色。（3）**飾框**：通常出現在說明文的附近使文案集中，凝聚閱讀者的視覺焦點，而達到宣傳的效果，其框的粗細可依文案的多寡而加以選擇

以圖為底

字形裝飾

配件裝飾

飾框

（4）**指示圖案**：通常是來導引文案閱覽的圖案，除了增加閱讀的流暢性外，更能增添版面的活潑性。（5）**輔助線**：就是穩定畫面最佳法寶，讓說明文或指示文能更紮實的站在地平線上，也有活絡版面的效果。讀者可對照範例，理解所敘述的內容搭配基本的構成要素即可快速踏入POP的領域。製作一張具說服力的POP海報。

指示圖案　　輔助線

指示圖案

指示圖案

· ○為主標題□為副
標題─為說明文、指
示文

★版面編排★

（1）居中編排：此編排形為最紮
實最完整最沒有疑問的編排技巧，除了最能
穩定版面的架構外，也屬於較易學習的形
式，只要掌握不把說明文、指示文擺在版面
的最上面，其它皆可任意做對調即可變化出
各種不同的版面，讓你在製作POP海報時有
更多的發揮空間。

★採一直做破壞

除了居中編排以外，另一較易學習的編
排形式為採一直來破壞，指的就是只要把各
個要素選擇其一擺成直的，就能創造出另外
的編排風格，使版面的可塑性增加，讓POP
海報的編排形式更形出色，只要決定其一為
直的就能快速決定編排風格，增快做海報的
速度感。

· ○為主標題□為副
標題─為說明文、
指示文

編排與構成應用表

構成要素 / 組合概念	使用工具	字體大小 長×寬	對K / 四K	字數	字形裝飾	其他應用
主標	10號以上圓頭筆 大楷毛筆	以複雜字為基準 律定書寫尺寸		2～5（字）	2～3種	·底紋配件裝飾
副標	6～10號圓筆 中楷毛筆	9cm×7cm	5cm×4cm	5～10（字）	1種	·指示圖案 ·底紋配件裝飾
說明文	4號圓筆 小楷毛筆	5cm×4	3.5cm×2.5cm	·段落式 ·條文式		·指示圖案 ·輔助線·飾框
指示文	2～10號圓筆 小楷毛筆	3.5cm×2.5cm 2.5cm×2cm	2.5cm×2cm 2cm×1.5cm	不限		·指示圖案 ·輔助線

★變體字海報各式編排

154

・形象海報製作

・價目表製作

・標價卡製作

・裱畫製作

・標語製作

・書籤製作

〈伍〉 變體字媒體創意表現

（一）書籤製作

書籤是一種表達情感的媒介，其製作方式可運用變體字本身的活潑動感和獨具自我風格的特性來強調所訴求主題的生命力，筆者依從事POP製作的經驗所研發出的書籤製作有非常多元化的表現空間，例如(1)為方形的書籤，（在158頁內就有非常完整的範例介紹）。(2)有形狀花邊的書籤，（參閱159頁），可以運用比較有中國味的形狀來做，例如：如意……等類似古玩的造形來做為花邊，延伸本身的動態，活潑整個視覺效果。(3)有形狀、有造形的

② 運用奇異筆腐蝕保麗龍，以便壓印。

① 利用切割墊及完稿尺來裁紙，可增加書籤底紙的準確度。

④ 書寫變體字於書籤正中央、上下左右需留一點空間，使面不會太擁擠。

③ 可使用墨汁或廣告顏料來壓印底紋，使版面更精緻。

⑤ 利用裝飾工具，立可白或勾邊筆使字形更突出，也可運用印章來使畫面更完整，可使書籤更有紀念價值。

⑥ 利用牙刷噴刷使畫面更豐富，也可用軟筆沾廣告顏料彈刷。

書籤製作，（請參閱160頁），可以利用現成的卡通造型，或是較為造型化的圖案，以它的外形做為書籤基本架構。以上三種的製作方式，皆能表現出獨特韻味和自我風格，能充分地表達情感並賊予作品生命力。所以學習變體字，若是能得心應手即可充分地應用在書籤上獨創自我風格，甚至相關的節慶、如新年、父親節、母親節、聖誕節……等至親好友的問候卡、生日卡、謝卡，都能自行應用製作，相信不僅可以省一筆卡片費用，亦可做出獨具風格的卡片。

●直式書籤範例，製作完成使時可以加框使版面更精緻。

●花邊書籤範例，使書籤更有韻味也更吻合中國風味。

●造型書籤範例，最能傳達主題情感，使書籤的價值性、紀念性更高。

（二）標語製作

比較具中國古風意味的標語，可以運用變體字來加以發揮，使其更具獨特性，對於較有中國味的商店，如古董店、茶藝館、泡沫紅茶店或是手染衣服的服飾店、個性店、甚至Pub，其應用在店內佈置都是非常貼切，它有一種勉勵人心，激勵志氣的作用，利用變體字活潑花俏的字架，亦可傳達出很貼心叮嚀的感覺，本身表現風格也是非常多元化，在161頁我們所介紹的是(1)風格較為方正的標語，(2)有花邊的標語（參閱162頁），運用各種不同的花

① 選擇合適的紙張，並考量配色的方法及設計的風格走向。

② 利用牙刷噴刷的感覺做為底紙，使版面呈現出應有的朦朧美，讓風格更突出。

③ 蠟筆的隱約性也是變體字最好的裝飾方法，可使強烈的復古味道更加明顯。

④ 撕貼所表現出來的寫意感，能使變體字更有特色，更有風格，所傳達古樸的感覺更貼切。

⑥ 運用私章及自製橡皮章落款，使版面更完整，像一幅已完成的書畫，並將版面加框讓精緻感突顯出來。

⑤ 書寫變體字於撕貼的版面，墨汁濃度需較稠使墨汁不易渲染，擴散紙面。

邊造形以及各種不同的插畫風格、噴刷技巧的運用使其有國畫的感覺和傳統的意味。(3)屬於陳列式的標語，懸掛在牆上，可表現出類似國畫，書法高雅經典的感覺。以上三種風格，除了應用變體字的字形架構加以傳達所敘述主題的內容，並可運用各種插畫技巧來強調出整個標語的訴求重點，方可形成一幅親切而具實效性的標語。

●直式標語：運用蠟筆、撕貼的獨特風格表現標語的可塑性，運用不同的造型使畫面更精緻。

161

●花邊標語：別於直式標語剛硬的感覺，利用精緻的花邊，來增加版面的細膩感。

●垂吊式標語：標語除了可張貼外，也可運用懸吊的感覺增加賣場的活潑性，也使標語有更多的陳列方法。

（三）裱畫製作

小型裱畫給人感覺是比較適合放置於桌面上的陳列物，此種風格來講，我們可以運用不同的質材，利用比較硬的紙質來做為支撐整體的外框架構，選用比較有民俗風味花紋的紙材來做為搭配與應用，可尋求類似相框、鏡框的基礎架構再配合變體字。高雅且頗具中國風的味道，可特別顯著傳達富有中國傳統的韻味。此種作品表現可放置於相關屬性行業的桌

① 選擇適合的底紋紙張，以友禪紙及金花紙最為貼切、合適，傳達不同的異國風味。

② 書寫變體字於白紙上，可應用影印紙、宣紙、粉彩紙、美術紙等……

④ 印章落款是不可忽略的步驟，使裱畫更形完整，讀者可使用較特殊造型的私章來落款。

③ 將書寫好的變體字張貼於美術底紋紙，使版面架構明顯，使畫面更加精緻。

⑤使用美國卡紙做外框，為節省材料可依公分數往內裁切剩下的面積。將已寫好的作品粘貼於較後的紙張上，給予支撐。

⑥加上畫框後，可利用紙板做底座使作品可平穩立於桌面上。

面上及私人收藏，或是張貼於牆壁上都能表現出蠻好的陳列效果，並可應用噴刷及印章來做點綴和最後的整飾，以增加作品的完整性，有如類似獨具風格的書畫作品，所以運用上述的表現技巧加以靈活應用於日常生活中，亦可將變體字的表現空間更為延伸擴大。

● 特殊形狀的裱畫，除了可塑性增加外，也提昇了趣味的風格。

● 矩形的裱畫：雖然方正但因為變體字的寫意而加以緩和彼此的衝突性，使其中國風味更濃厚。

● 幾何圖形的裱畫，可利用各種不同的形狀來增加主題的情感傳達，讓裱畫空間更寬廣。

（四）標價卡的製作

這種小型POP海報的運用，在變體字來說，大都應用泡沫紅茶店，所主要的應用為產品介紹。可利用筆肚字來書寫主標題，筆尖字來寫小字，數字則可以利用毛筆很灑脫地書寫，其整個畫面架構不要忘了一定要先押色塊，並且運用壓印來製造畫面上古樸的感覺，讓整個畫面比較具有中國味而且個性化的表現，可搭配不同的插畫表現技巧。在以下的範例及海報介紹當中，您將明顯可看到，運用經濟的剪貼，臘筆的效果，噴刷以廣告顏料，甚至

② 選擇合適的參考圖案，利用奇異筆腐蝕保麗龍，準備壓印。

① 選擇的紙張及搭配色彩，並以壓色塊使基礎版面較為精緻。

④ 可利用撕貼效果來增加插圖的趣味性及精緻感。

③ 壓印淺色及深色的圖案，可運用漸層的感覺，淺色底紋運用墨汁書寫，深色則用淺色廣告顏料書寫。

⑤ 淺色廣告顏料插圖也是製作泡沫紅茶海報不可或缺的技巧，也可利用立可白及廣告顏料來勾邊、點綴。

⑥ 使用蠟筆、廣告顏料做整合結束的工作，使畫面更完整更有說服力。

大量的應用壓印，讓畫面出現較特殊並凸顯其主題訴求，整張畫面要讓人感覺上比較有強烈的中國味及相關屬性行業應有的獨特風格。所以使用的質材及組合要素皆是應用較特殊的工具及材料，像紙張就可以利用棉紙及雲龍紙，紙張的使用技巧可以用撕貼及不規則的色塊，增加畫面的趣味感。所以插畫技巧、紙材的利用、和字體的選擇上，皆是標價卡的完整要素。

● 就此張海報來說壓印是一種很能活絡整個版面的技法，並利用底紙和主標題顏色的對比來凸顯其主題訴求。

● 隨意的撕貼色塊，可以讓海報呈現很率性的風格，其利用臘筆的質感來表現插圖，可以製作畫面另類的表現空間。

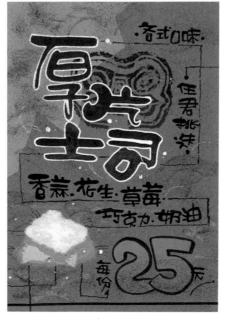

● 感到很可口美味。利用棉紙撕貼來表現插圖，其柔和鮮明的色調，讓人

● 整張海報的主色調為藍色，壓印可愛的小螃蟹，讓主題「海鮮」
的訴求更為明顯表達，加上鮮艷的副標題來加深印象。

● 撕貼棉紙運用在插圖上，是一種很好發揮並精緻主題的好方法
加上寫意的底圖和噴刷效果，構成一幅具有特殊風味的作品。

標價·

● 用廣告顏料上色，明顯的表達主題，並利用
臘筆淡淡地描繪咖啡豆，活絡整個畫面動態。

● 運用立可白來凸顯主題，讓版面重心更為明顯。

● 利用葉片拓印，其葉脈的紋理，可增加海報不同的情感。

製作

● 壓左右呼應的色塊，能使畫面趨於穩定。

● 利用棉紙撕貼，加上水彩渲染出獨特風格的花紋，使插畫整體感覺很高雅。

（五）價目表的製作

價目表在我們整個變體字的應用空間，算是極好表現的一種廣告媒體。可大量利用墨汁和立可白來書寫出應有的特殊效果，尤其在此要特別介紹的是立可白，因為立可白除了做字形裝飾，也可以把它當作一枝筆來運用，此種觀念和標價卡製作的模式大致相同。除了壓色塊，並且選擇紙材和不同工具的應用來表現出變體字獨特的風味，也就是富有強烈的中

②可利用壓印的感覺來增加版面的古樸風格，使其更有變體字的韻味。

①選擇紙張，搭配色彩及挑選適合的壓色塊概念。

④具象剪貼也是表現出精緻手繪POP最佳的插圖方法，除使畫面精緻外，更能促成交易行為達成。

③以圖為底的麥克筆畫法也是極討好的表現手法，可使價目表展現另類及較現代感的風格。

⑤選擇表現風格後，即可運用廣告顏料書寫主標題，但其濃度需較稠以不反底色為主。

⑥最後整合畫面也可利用各式的裝飾筆，加以點綴使版面更佳完整。

國味，此種表現風格上來講，可運用撕貼臘筆甚至精緻的圖片、或是麥克筆的上色皆可以，也可以用較寫意的圖案或是較具造型的圖案，來表現出變體字特殊韻味。除此之外，須注意數字的書寫。在價目表上的數字，通常較小字，應用濃度比較高的廣告顏料搭配小筆來書寫，最後的整合，可利用轉彎膠帶、勾邊筆、及麥克筆來做結束的工作，使整張海報呈現較為精緻細膩的質感。

● 利用現成圖片，運用在主題海報上，增加寫實的意味，也是一種不錯的表現技法。

價目表的製作

● 配合主題，使用淺色調的配色，讓訴求表現上更為貼切。

其明亮的配色，讓人感覺為之一亮，特殊的插畫表現技法更能凸顯主題。

價目表的製作

● 其撕貼的表現也可以加水彩加以渲染花紋，使其插畫感覺很柔
　美，很高雅的意味。

● 使用立可白來書寫，尤其在深色的底紙上效果更佳。

● 主標題亦可利用同色系的色鉛筆，
　製造出漸層的特殊效果。

● 精緻的插圖可以提昇畫面的質感，利用彩色筆漸層上色和細緻活潑的線條活絡版面。

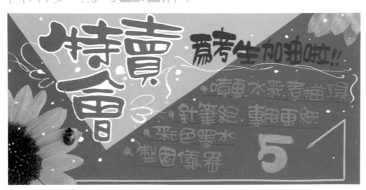

● 圖片和底紙成對比，使得整張海報更亮麗、活潑。

● 主標題和色塊顏色成對比，更能凸顯主題，
 其利用滿版的底紋，更能活潑畫面。

價目表的製作

（六）形象海報的製作

形象海報給予人較為高級、細緻的感覺，所以在主標題，所採用的都是印刷字體，運用各種不同字體的屬性來強調整個畫面的高級感，副標題並搭配高級典雅的仿宋體，讓畫面呈現更加細膩的質感，並提昇整張變體字海報的高級感，說明文則應用手寫的變體字，來塑造海報的活潑動感。插畫的選擇皆採取圖片，利用所謂角版、滿版、去背版，來配置圖片

② 從報章雜誌上擷取合適圖片，並將圖片作合適及吻合主題的裝飾。

① 選擇適合紙張並配色壓色塊　其配色標準以圖片為基準。

④ 使用雙頭筆來書寫仿宋體、指示文及說明文，使版面構成更形完整。

③利用印刷字體影印放大割字，印刷字體可使版面呈現出高級感，並搭配圖片使海報更加精緻。

⑤ 最後書面整合可利用轉彎膠帶框圖邊、壓線條或各式的曲線都可以，是極為好用的輔助工具。

⑥ 完成品，在色塊上方採取英文字使版面更為細膩。

位置，甚至運用圖片的分割，讓圖片的可塑性可以延伸更廣。就整個整面來講，可能較缺乏變體字灑脫率性的感覺，卻是另一種情感的表達，延伸變體字的創意發揮空間，不拘泥於變體字率性，瀟灑的味道，你也可以運用這種高級的屬性，搭配適當變體字的應用，使其呈高級細緻的感覺，所以POP字體的表現空間，藉此可走向高級風格的路線。

● 利用反差的技巧來凸顯主標題，配合圖片的動感，使海報更有設計意味。

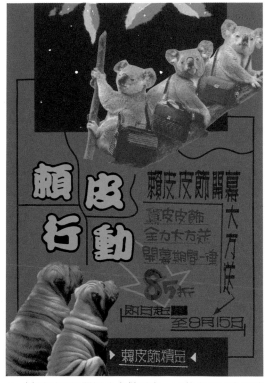

● 採用兩組相關圖片來做呼應，可使主題更為明確，使用轉彎膠帶來做畫面整合。

形象海報製作

● 選擇和圖片主題貼切的主題，來強訴重點訴求。

● 利用幾何圖形來做主標題
單一色塊，和圖片位置的呼
應效果，形成一幅穩定的視
覺效果。

● 充分運用不同粗細的線條，來加強畫面的效果。

● 利用轉彎膠帶的特性，可以靈活運用於
海報上。

● 壓印的使用，可使畫面有古樸的意味，依屬性來做為裝飾的導向，是非常重要的。

● 利用轉彎膠帶來增加版面的設計感，其圖片的呼應效果也可多多運用喔！

● 在深色的底紙上，須選擇比底色淺的顏色來書寫，在廣告顏料的應用上，須調濃稠度高一點的顏色，才能蓋過底色，亦可用勾邊筆加以裝飾、書寫、應用。

形象海報製作

北星信譽推薦・必備教學好書

日本美術學員的最佳教材

INTRODUCTION TO PENCIL TECHNIQUES
鉛筆畫技法

定價／350元

INTRODUCTION TO PASTEL DRAWING
粉彩筆畫技法

定價／450元

INTRODUCTION TO DRAWING WITH PEN & COLOR INK
沾水筆・彩色墨水技法

定價／450元

INTRODUCTION TO BOTANICAL ART TECHNIQUES
ボタニカルアート
野外寫生技法

定價／400元

INTRODUCTION TO EXPRESSING TEXTURES IN OIL PAINTING
油畫質感表現技法

定價／450元

循序漸進的藝術學園；美術繪畫叢書

實用繪畫範本

定價／450元

粉彩畫技法

定價／450元

油畫基礎畫法

定價／450元

水彩技法圖解

定價／450元

最佳工具書

・本書內容有標準大綱編字、基礎素
描構成、作品參考等三大類；並可
銜接平面設計課程，是從事美術、
設計類科學生最佳的工具書。
編著／葉田園　　定價／350元

學習POP・快樂DIY
挑戰廣告・挑戰自己

● 如果你是社團文宣

　　渴望快樂DIY，這裡讓你成為社團POP高手。

● 如果你是店頭老闆

　　缺乏佈置賣場的能力，這裡讓你輕鬆學會POP促銷。

● 如你是企劃人員

　　希望有創意POP素養，這裡讓你培養更多專長。

　　● 如果你什麼都不是

　　　這裡歡迎有興趣的你

　　　隨時來串門子，備茶水

　　　款待。

精緻手繪POP廣告系列叢書

作者 簡仁吉

率領專業師資群

為你服務

變體字班隆重登場

字體班、海報班、插畫班、設計班熱情招生中。

新班陸續開課，歡迎簡章備索。

POP 推廣中心 創意教室

ADD：重慶南路一段77號6F之3

TEL：(02) 371-1140

新形象出版圖書目錄

郵撥: 0510716-5　　陳偉賢　　地址:北縣中和市中和路322號8F之1
TEL: 29207133．29278446　　FAX: 29290713

一. 美術設計類

代碼	書名	定價
00001-01	新插畫百科(上)	400
00001-02	新插畫百科(下)	400
00001-04	世界名家包裝設計(大8開)	600
00001-06	世界名家插畫專輯(大8開)	600
00001-09	世界名家兒童插畫(大8開)	650
00001-05	藝術.設計的平面構成	380
00001-10	商業美術設計(平面應用篇)	450
00001-07	包裝結構設計	400
00001-11	廣告視覺媒體設計	400
00001-15	應用美術.設計	400
00001-16	插畫藝術設計	400
00001-18	基礎造型	400
00001-21	商業電腦繪圖設計	500
00001-22	商標造型創作	380
00001-23	插畫彙編(事物篇)	380
00001-24	插畫彙編(交通工具篇)	380
00001-25	插畫彙編(人物篇)	380
00001-28	版面設計基本原理	480
00001-29	D.T.P(桌面排版)設計入門	480
X0001	印刷設計圖案(人物篇)	380
X0002	印刷設計圖案(動物篇)	380
X0003	圖案設計(花木篇)	350
X0015	裝飾花邊圖案集成	450
X0016	實用聖誕圖案集成	380

二. POP 設計

代碼	書名	定價
00002-03	精緻手繪POP字體3	400
00002-04	精緻手繪POP海報4	400
00002-05	精緻手繪POP展示5	400
00002-06	精緻手繪POP應用6	400
00002-08	精緻手繪POP字體8	400
00002-09	精緻手繪POP插圖9	400
00002-10	精緻手繪POP畫典10	400
00002-11	精緻手繪POP個性字11	400
00002-12	精緻手繪POP校園篇12	400
00002-13	POP廣告 1.理論&實務篇	400
00002-14	POP廣告 2.麥克筆字體篇	400
00002-15	POP廣告 3.手繪創意字篇	400
00002-18	POP廣告 4.手繪POP製作	400
00002-22	POP廣告 5.店頭海報設計	450
00002-21	POP廣告 6.手繪POP字體	400
00002-26	POP廣告 7.手繪海報設計	450
00002-27	POP廣告 8.手繪軟筆字體	400
00002-16	手繪POP的理論與實務	400
00002-17	POP 字體篇-POP正體自學1	450
00002-19	POP 字體篇-POP個性自學2	450
00002-20	POP 字體篇-POP變體字3	450
00002-24	POP 字體篇-POP變體字4	450
00002-31	POP 字體篇-POP創意自學5	450
00002-23	海報設計 1. POP秘笈-學習	500
00002-25	海報設計 2. POP秘笈-綜合	450
00002-28	海報設計 3.手繪海報	450
00002-29	海報設計 4.精緻海報	500
00002-30	海報設計 5.店頭海報	500
00002-32	海報設計 6.創意海報	450
00002-34	POP高手1-POP字體(變體字)	400
00002-33	POP高手2-POP商業廣告	400
00002-35	POP高手3-POP廣告實例	400
00002-36	POP高手4-POP實務	400
00002-39	POP高手5-POP插畫	400
00002-37	POP高手6-POP視覺海報	400
00002-38	POP高手7-POP校園海報	400

三.室內設計透視圖

代碼	書名	定價
00003-01	籃白相間裝飾法	450
00003-03	名家室內設計作品專集(8開)	600
00002-05	室內設計製圖實務與圖例	650
00003-05	室內設計製圖	650
00003-06	室內設計基本製圖	350
00003-07	美國最新室內透視圖表現1	500
00003-08	展覽空間規劃	650
00003-09	店面設計入門	550
00003-10	流行店面設計	450
00003-11	流行餐飲店設計	480
00003-12	居住空間的立體表現	500
00003-13	精緻室內設計	800
00003-14	室內設計製圖實務	450
00003-15	商店透視-麥克筆技法	500
00003-16	室內外空間透視表現法	480
00003-18	室內設計配色手冊	350

00003-21	休閒俱樂部.酒吧與舞台	1,200
00003-22	室內空間設計	500
00003-23	櫥窗設計與空間處理(平)	450
00003-24	博物館&休閒公園展示設計	800
00003-25	個性化室內設計精華	500
00003-26	室內設計&空間運用	1,000
00003-27	萬國博覽會&展示會	1,200
00003-33	居家照明設計	950
00003-34	商業照明-創造活潑生動的	1,200
00003-29	商業空間-辦公室.空間.傢俱	650
00003-30	商業空間-酒吧.旅館及餐廳	650
00003-31	商業空間-商店.巨型百貨公司	650
00003-35	商業空間-辦公傢俱	700
00003-36	商業空間-精品店	700
00003-37	商業空間-餐廳	700
00003-38	商業空間-店面櫥窗	700
00003-39	室內透視繪製實務	600

四.圖學

代碼	書名	定價
00004-01	綜合圖學	250
00004-02	製圖與識圖	280
00004-04	基本透視實務技法	400
00004-05	世界名家透視圖全集(大8開)	600

五.色彩配色

代碼	書名	定價
00005-01	色彩計畫(北星)	350
00005-02	色彩心理學-初學者指南	400
00005-03	色彩與配色(普級版)	300
00005-05	配色事典(1)集	330
00005-05	配色事典(2)集	330
00005-07	色彩計畫實用色票集+129a	480

六. SP 行銷.企業識別設計

代碼	書名	定價
00006-01	企業識別設計(北星)	450
B0209	企業識別系統	400
00006-02	商業名片(1)-(北星)	450
00006-03	商業名片(2)-創意設計	450
00006-05	商業名片(3)-創意設計	450
00006-06	最佳商業手冊設計	600
A0198	日本企業識別設計(1)	400
A0199	日本企業識別設計(2)	400

七.造園景觀

代碼	書名	定價
00007-01	造園景觀設計	1,200
00007-02	現代都市街道景觀設計	1,200
00007-03	都市水景設計之要素與概	1,200
00007-05	最新歐洲建築外觀	1,500
00007-06	觀光旅館設計	800
00007-07	景觀設計實務	850

八. 繪畫技法

代碼	書名	定價
00008-01	基礎石膏素描	400
00008-02	石膏素描技法專集(大8開)	450
00008-03	繪畫思想與造形理論	350
00008-04	魏斯水彩畫專集	650
00008-05	水彩靜物圖解	400
00008-06	油彩畫技法1	450
00008-07	人物靜物的畫法	450
00008-08	風景表現技法 3	450
00008-09	石膏素描技法4	450
00008-10	水彩.粉彩表現技法5	450
00008-11	描繪技法6	350
00008-12	粉彩表現技法7	400
00008-13	繪畫表現技法8	500
00008-14	色鉛筆描繪技法9	400
00008-15	油畫配色精要10	400
00008-16	鉛筆技法11	350
00008-17	基礎油畫12	450
00008-18	世界名家水彩(1)(大8開)	650
00008-20	世界水彩畫家專集(3)(大8開)	650
00008-22	世界名家水彩專集(5)(大8開)	650
00008-23	壓克力畫技法	400
00008-24	不透明水彩技法	400
00008-25	新素描技法解說	350
00008-26	畫鳥.話鳥	450
00008-27	噴畫技法	600
00008-29	人體結構與藝術構成	1,300
00008-30	藝用解剖學(平裝)	350
00008-65	中國畫技法(CD/ROM)	500
00008-32	千嬌百態	450
00008-33	世界名家油畫專集(大8開)	650
00008-34	插畫技法	450

新形象出版圖書目錄

郵撥: 0510716-5　　陳偉賢　　地址:北縣中和市中和路322號8F之1
TEL: 29207133・29278446　　FAX: 29290713

代碼	書名	定價
00008-37	粉彩畫技法	450
00008-38	實用繪畫範本	450
00008-39	油畫基礎畫法	450
00008-40	用粉彩來捕捉個性	550
00008-41	水彩拼貼技法大全	650
00008-42	人體之美實體素描技法	400
00008-44	噴畫的世界	500
00008-45	水彩技法圖解	450
00008-46	技法1-鉛筆畫技法	350
00008-47	技法2-粉彩筆畫技法	450
00008-48	技法3-沾水筆.彩色墨水技法	450
00008-49	技法4-野生植物畫法	400
00008-50	技法5-油畫質感	450
00008-57	技法6-陶藝教室	400
00008-59	技法7-陶藝彩繪的裝飾技巧	450
00008-51	如何引導觀畫者的視線	450
00008-52	人體素描-裸女繪畫的姿勢	400
00008-53	大師的油畫祕訣	750
00008-54	創造性的人物速寫技法	600
00008-55	壓克力膠彩全技法	450
00008-56	畫彩百科	500
00008-58	繪畫技法與構成	450
00008-60	繪畫藝術	450
00008-61	新麥克筆的世界	660
00008-62	美少女生活插畫集	450
00008-63	軍事插畫集	500
00008-64	技法6-品味陶藝專門技法	400
00008-66	精細素描	300
00008-67	手槍與軍事	350

九. 廣告設計.企劃

代碼	書名	定價
00009-02	CI與展示	400
00009-03	企業識別設計與製作	400
00009-04	商標與CI	400
00009-05	實用廣告學	300
00009-11	1-美工設計完稿技法	300
00009-12	2-商業廣告印刷設計	450
00009-13	3-包裝設計典線面	450
00001-14	4-展示設計(北星)	450
00009-15	5-包裝設計	450
00009-14	CI視覺設計(文字媒體應用)	450

代碼	書名	定價
00009-16	被遺忘的心形象	150
00009-18	綜藝形象100序	150
00006-04	名家創意系列1-識別設計	1,200
00009-20	名家創意系列2-包裝設計	800
00009-21	名家創意系列3-海報設計	800
00009-22	創意設計-啟發創意的平面	850
Z0905	CI視覺設計(信封名片設計)	350
Z0906	CI視覺設計(DM廣告型1)	350
Z0907	CI視覺設計(包裝點線面1)	350
Z0909	CI視覺設計(企業名片吊卡)	350
Z0910	CI視覺設計(月曆PR設計)	350

十.建築房地產

代碼	書名	定價
00010-01	日本建築及空間設計	1,350
00010-02	建築環境透視圖-運用技巧	650
00010-04	建築模型	550
00010-10	不動產估價師實用法規	450
00010-11	經營寶點-旅館聖經	250
00010-12	不動產經紀人考試法規	590
00010-13	房地41-民法概要	450
00010-14	房地47-不動產經濟法規精要	280
00010-06	美國房地產買賣投資	220
00010-29	實戰3-土地開發實務	360
00010-27	實戰4-不動產估價實務	330
00010-28	實戰5-產品定位實務	330
00010-37	實戰6-建築規劃實務	390
00010-30	實戰7-土地制度分析實務	300
00010-59	實戰8-房地產行銷實務	450
00010-03	實戰9-建築工程管理實務	390
00010-07	實戰10-土地開發實務	400
00010-08	實戰11-財務稅務規劃實務 (上)	380
00010-09	實戰12-財務稅務規劃實務 (下)	400
00010-20	寫實建築表現技法	600
00010-39	科技產物環境規劃與區域	300
00010-41	建築物噪音與振動	600
00010-42	建築資料文獻目錄	450
00010-46	建築圖解-接待中心.樣品屋	350
00010-54	房地產市場景氣發展	480
00010-63	當代建築師	350
00010-64	中美洲-樂園貝里斯	350

十一. 工藝

代碼	書名	定價
00011-02	籐編工藝	240
00011-04	皮雕藝術技法	400
00011-05	紙的創意世界-紙藝設計	600
00011-07	陶藝娃娃	280
00011-08	木彫技法	300
00011-09	陶藝初階	450
00011-10	小石頭的創意世界(平裝)	380
00011-11	紙黏土1-黏土的遊藝世界	350
00011-16	紙黏土2-黏土的環保世界	350
00011-13	紙雕創作-餐飲篇	450
00011-14	紙雕嘉年華	450
00011-15	紙黏土白皮書	450
00011-17	軟陶風情畫	480
00011-19	談紙神工	450
00011-18	創意生活DIY(1)美勞篇	450
00011-20	創意生活DIY(2)工藝篇	450
00011-21	創意生活DIY(3)風格篇	450
00011-22	創意生活DIY(4)綜合媒材	450
00011-22	創意生活DIY(5)札貨篇	450
00011-23	創意生活DIY(6)巧飾篇	450
00011-26	DIY物語(1)織布風雲	400
00011-27	DIY物語(2)鐵的代誌	400
00011-28	DIY物語(3)紙黏土小品	400
00011-29	DIY物語(4)重慶深林	400
00011-30	DIY物語(5)環保超人	400
00011-31	DIY物語(6)機械主義	400
00011-32	紙藝創作1-紙塑娃娃(特價)	299
00011-33	紙藝創作2-簡易紙塑	375
00011-35	巧手DIY1紙黏土生活陶器	280
00011-36	巧手DIY2紙黏土裝飾小品	280
00011-37	巧手DIY3紙黏土裝飾小品 2	280
00011-38	巧手DIY4簡易的拼布小品	280
00011-39	巧手DIY5藝術麵包花入門	280
00011-40	巧手DIY6紙黏土工藝(1)	280
00011-41	巧手DIY7紙黏土工藝(2)	280
00011-42	巧手DIY8紙黏土娃娃(3)	280
00011-43	巧手DIY9紙黏土娃娃(4)	280
00011-44	巧手DIY10-紙黏土小飾物(1)	280
00011-45	巧手DIY11-紙黏土小飾物(2)	280
00011-51	卡片DIY1-3D立體卡片1	450
00011-52	卡片DIY2-3D立體卡片2	450
00011-53	完全DIY手冊1-生活啟室	450
00011-54	完全DIY手冊2-LIFE生活館	280
00011-55	完全DIY手冊3-綠野仙蹤	450
00011-56	完全DIY手冊4-新食器時代	450
00011-60	個性針織DIY	450
00011-61	織布生活DIY	450
00011-62	彩繪藝術DIY	450
00011-63	花藝禮品DIY	450
00011-64	節慶DIY系列1.聖誕饗宴-1	400
00011-65	節慶DIY系列2.聖誕饗宴-2	400
00011-66	節慶DIY系列3.節慶嘉年華	400
00011-67	節慶DIY系列4.節慶道具	400
00011-68	節慶DIY系列5.節慶卡麥拉	400
00011-69	節慶DIY系列6.節慶禮物包	400
00011-70	節慶DIY系列7.節慶佈置	400
00011-75	休閒手工藝系列1-鉤針玩偶	360
00011-81	休閒手工藝系列2-銀編首飾	360
00011-76	親子同樂1-童玩勞作(特價)	280
00011-77	親子同樂2-紙藝勞作(特價)	280
00011-78	親子同樂3-玩偶勞作(特價)	280
00011-79	親子同樂5-自然科學勞作(特價)	280
00011-80	親子同樂4-環保勞作(特價)	280

十二. 幼教

代碼	書名	定價
00012-01	創意的美術教室	450
00012-02	最新兒童繪畫指導	400
00012-04	教室環境設計	350
00012-05	教具製作與應用	350
00012-06	教室環境設計-人物篇	360
00012-07	教室環境設計-動物篇	360
00012-08	教室環境設計-童話圖案篇	360
00012-09	教室環境設計-創意篇	360
00012-10	教室環境設計-植物篇	360
00012-11	教室環境設計-萬象篇	360

十三. 攝影

代碼	書名	定價
00013-01	世界名家攝影專集(1)-大8開	400
00013-02	繪之影	420
00013-03	世界自然花卉	400

新形象出版圖書目錄

郵撥: 0510716-5　陳偉賢　　地址:北縣中和市中和路322號8F之1
TEL : 29207133．29278446　　FAX : 29290713

POP變體字學❸

出　版　者：	新形象出版事業有限公司
負　責　人：	陳偉賢
地　　　址：	台北縣中和市中和路322號8F之1
電　　　話：	29207133．29278446
Ｆ　Ａ　Ｘ：	29290713
編　著　者：	簡仁吉
美　術　設　計：	黃瀚寶、張斐萍、簡麗華
美　術　企　劃：	黃瀚寶、張斐萍、簡麗華
總　代　理：	北星圖書事業股份有限公司
地　　　址：	台北縣永和市中正路462號5F
門　　　市：	北星圖書事業股份有限公司
地　　　址：	永和市中正路498號
電　　　話：	29229000
Ｆ　Ａ　Ｘ：	29229041
網　　　址：	www.nsbooks.com.tw
郵　　　撥：	0544500-7北星圖書帳戶
印　刷　所：	皇甫彩藝印刷股份有限公司
製　版　所：	興旺彩色印　　　有限公司

（版權所有，翻印必究）　　　定價：450元

行政院新聞局出版事業登記證／局版台業字第3928號
經濟部公司執照／76建三辛字第214743號
■本書如有裝訂錯誤破損缺頁請寄回退換

國家圖書館出版品預行編目資料

POP變體字學.3／簡仁吉編著 。--第一版 。--
臺北縣中和市：新形象，1996〔民82〕
　　面；　　公分 。

ISBN 957-9679-06-1（平裝）

1.美術工藝—設計

965　　　　　　　　　　　　　　　85013426